VARIÉTÉS SINOLOGIQUES N° 7.

LA
STÈLE CHRÉTIENNE
DE
SI-NGAN-FOU

Iᵉʳᵉ PARTIE

FAC-SIMILÉ

DE

L'INSCRIPTION SYRO-CHINOISE.

PAR

LE P. HENRI HAVRET, S. J.

CHANG-HAI.

IMPRIMERIE DE LA MISSION CATHOLIQUE

A L'ORPHELINAT DE T'OU-SÈ-WÈ.

1895.

8° O² n
1266 (7)

3059

1*
137866.

IMPRESSION PHOTOTYPIQUE.
(Cliché No. 264.)

版眞寫行印店商木江京東

Imprimerie.

VARIÉTÉS SINOLOGIQUES N° 7.

LA
STÈLE CHRÉTIENNE
DE
SI-NGAN-FOU

PAR

LE P. HENRI HAVRET, S. J.

CHANG-HAI.

IMPRIMERIE DE LA MISSION CATHOLIQUE

A L'ORPHELINAT DE T'OU-SÈ-WÈ.

1895.

INTRODUCTION.

Lorsque les missionnaires de la Compagnie de Jésus pénétrèrent en Chine vers la fin du XVI^e siècle, ils y cherchèrent vainement les traces d'une prédication chrétienne qui les eût précédés.
Matthieu Ricci, qui visitait Tchen-kiang 鎮江 *au mois de Janvier* 1599 (1), *en compagnie de son jeune ami* Kiu T'ai-sou 瞿太素, *ne se douta jamais qu'il y avait foulé un sol consacré trois siècles plus tôt par la présence de plusieurs temples élevés au vrai Dieu* (2). *Il ignora pareillement, pendant le long séjour qu'il fit à* Pé-king (24 *Janvier* 1601-11 *Mai* 1610), *que l'ancien Khan-balikh de la dynastie mongole avait eu au XIV^e siècle un siège archiépiscopal* (3). *La cité de*

(1) *De Christ. expedit. apud Sinas.* Trigault. Aug. Vind. 1615, p. 349.

(2) *The Chin. Recorder.* Vol. V. *Traces of Christianity in Mongolia and China.* Archim. Palladius.

(3) Clément V créa en 1307 le siège archiépiscopal de Cambalu, ou de *Pé-king*. Le premier titulaire fut le Bienheureux Jean de Montecorvino, de l'ordre de S. François, élu en 1307, consacré en 1308, mort à *Pé-king* en 1330. Son successeur immédiat fut le R. P. Fr. Nicolas, du même ordre, élu le 18 Sept. 1333, † 1338. Le 3^e s'appelait Cosme; transféré en 1370 à Saraï. La persécution de 1369, qui chassa les chrétiens, empêcha ses successeurs de résider en Chine. Voici, d'après l'ouvrage du Rév. Père Don P. B. Gams, Bénédictin, les noms de ces derniers : Guillaume de Prato, du même ordre; élu le 11 Mars 1370. — Joseph. — Dominique, Franciscain, élu le 9 Août 1403. — Conrad Scopper, Dominicain, élu en 1408. — Jacques, du même ordre, élu le 8 Janvier 1427. — Léonard. — Barthélemy, Franciscain, élu le 15 Avril 1448. — Bernard. — Jean de Pelletz, Franciscain, élu en 1456. — Barthélemy. — Alexandre de Caffa, Franciscain; pris par les Turcs en 1475, resta sept ans captif et mourut en Italie en 1483. — Dès lors le siège de *Pé-king* se trouva supprimé de fait (*Cf. Series episcoporum Ecclesiæ catholicæ.* Ratisbone, 1873. p. 126). — Le même auteur (p. 432) indique pour le siège de *Saraj* : Etienne, Franciscain, élu en 1321, et Cosme en 1370, transféré à Cambalu. Sara, Saraï, Saray, Saraj, capitale des Khans Mongols de Kiptchak, était située sur la rive gauche de l'Akhtuba, branche nord du Volga. *Cf. Le Livre de Marco Polo,* G. Pauthier, pp. 6, 11. — *The Book of Ser Marco Polo,* Cl Yule. Vol. I, pp. 5, 6. — Fréd. Kunstmann (*Die Mission in China im* 14. *Jahrh., in Historisch-polit. Blätter,* t. 37, pp. 225/252. Munich, 1856) pense qu'à partir

II.

Yang-tcheou 揚州, *que Ricci avait traversée trois fois, celle de* Hang-tcheou 杭州 *(l'ancienne Kinsay de Marco Polo), dont le même missionnaire baptisa le premier néophyte, le Docteur Léon, et où ses disciples, peu de temps après la mort de leur maître, comptèrent d'illustres prosélytes, au* Fou-kien, *la ville de Zaitoun* (Ts'iuen-tcheou 泉州), *où bientôt devait s'exercer le zèle des continuateurs de Ricci, avaient vu au même temps fleurir des monastères et des communautés chrétiennes dans l'enceinte de leurs murs* (1).

Et cependant, de vagues souvenirs d'anciens adorateurs de la croix furent tout ce que put recueillir le célèbre Jésuite sur ce sujet qui le préoccupait si vivement. Il mourut sans avoir dérobé à la Chine le secret d'une miséricordieuse Providence, enseveli dans l'oubli par l'ingratitude d'un peuple sensuel et orgueilleux; Nicolas Trigault qui, cinq ans après, écrivait sur les notes de son ancien supérieur, avouait lui aussi cette pénurie des documents chinois (2).

Plus tard, Sémédo fera le même aveu. « *Dans les histoires chinoises (que nous avons lues avec attention), dit-il, nous n'avons trouvé aucune mention de l'existence antérieure d'une chrétienté en Chine, et cela à notre grand étonnement, sachant à quel point cette nation recherche les choses de son pays pour les transmettre à la postérité... Dans ces trente années, nous avons parcouru toute la Chine, en vue de découvrir ces renseignements, sans pouvoir l'obtenir* (3). »

de 1403 les évêques ci-dessus désignés eurent pour siège Cembalu (aujourd'hui Balaklawa), dans la Chersonèse Taurique. *Cf. Cathay and the way thither.* Cl Yule. Vol. I. pp. 172/3.

(1) *Travels of Marco Polo.* Cl Yule. 1874. Vol. I. p. 374. Vol. II. pp. 138, 175, 220. — *Les voyages en Asie au XIV^e Siècle du B. Frère Odoric de Pordenone*, publ. par H. Cordier. pp. 263, 300, 357, 371. — L'ouvrage cité plus haut indique pour Zeyton (*Zaytoun*) les titulaires suivants : Gérard, Franciscain, élu en 1313; † Zaytoun. — André de Pérouse, démissionnaire, — Pérégrin, Franciscain, † 6 Juillet 1322. — André de Pérouse, pour la seconde fois, élu en 1323, † en 1326. — Jacques de Florence, † martyr 1362. — Le siège demeure supprimé (*Cf. Series episcoporum. l. cit.*).

(2) *De Christ. exped.* pp. 121/4.

(3) *Imperio de la China.* Alv. Semedo. Madrid, 1642. pp. 218 et 219.

III.

Cette étrange facilité à « oublier le Seigneur, son Créateur » (1), *le trait caractéristique le plus étonnant et le plus lamentable de ce grand peuple, s'est manifesté à une époque plus récente, d'une façon non moins surprenante.*

Ainsi, le Père de Fontaney, le fondateur de la mission française, arrivant en Chine un siècle après Ricci (23 Juillet 1687), constate avec une douloureuse surprise qu'à Ning-po 寧波, *où « Martini rapporte que de son temps, la Compagnie de Jésus avait une église »* (2), *il ne trouva « en y arrivant aucun vestige ni d'église ni de christianisme »* (3). *Trente ans avaient suffi à faire perdre dans cette ville, jusqu'au souvenir de ses « nombreux chrétiens »!*

Tel fut le sort d'un grand nombre d'églises fondées aux XVIIe et XVIIIe siècles, dans les diverses provinces de la Chine. Pour me borner, je ne citerai que celles de Ngan-k'ing 安慶, *de* Tch'e-tcheou 池州, *de* Tch'ou-tcheou 滁州, *trois Préfectures riveraines du fleuve Bleu, dans la province du* Ngan-hoei. *Au commencement du XVIIIe siècle, chacune de ces villes possédait un établissement chrétien administré par des missionnaires de différents ordres religieux* (4). *Or, durant un séjour de quatre ans que j'ai fait dans cette province, j'ai vainement interrogé les Chroniques locales et les traditions des habitants, pour retrouver quelque souvenir de ces anciennes églises. Tous les documents de source indigène sont muets à*

(1) *Deuter.* XXXII, 18.

(2) *Novus Atlas Sinensis*, 1655. p. 119. « ... Hanc urbem non raro adii, quod plurimos Christi cultui addictos numeret...»

(3) *Lettres édifiantes.* Edit. Aimé-Martin. T. II. p. 89.

(4) Le P. de Fontaney nous apprend que les Franciscains espagnols s'établirent à *Ngan-k'ing* dans les dernières années du XVIIe siècle, et un catalogue de 1701 indique le P. Vincent a Rayate comme supérieur de cette résidence. Le même document mentionne l'établissement de *Tch'e-tcheou* dans les termes suivants : « Residentia Clericorum. D. Artus de Lionne, nunc Eps. Rosaliensis et Vic. apost. Prov. *Su-tchuen.* — D. Alexander Danry.» Quelques années plus tôt, un Jésuite s'était rendu à *Tch'ou-tcheou* et y avait administré de nombreux baptêmes.

IV.

leur sujet! Et nous pourrions multiplier les exemples de ce genre.

Il n'est point nécessaire pour expliquer ce phénomène, de recourir à une conspiration formelle du silence, organisée par les lettrés chinois contre la religion chrétienne. Les préjugés que ces esprits superbes, infatués de leur supériorité intellectuelle et sociale, nourrissent contre toute institution importée du dehors, joints aux difficultés d'une loi qui prêche et exige de ses disciples la pureté et la justice, suffisent à nous donner la clef de cette énigme. Le Bouddhisme lui-même, nous pouvons l'affirmer hardiment, n'eût laissé aucune trace de son passage en Chine, s'il ne se fût montré plus accommodant que l'Evangile pour la conduite de ses adeptes.

Dieu cependant n'a pas voulu que la Chine païenne pût se prévaloir d'une ignorance dont elle-même était l'auteur coupable. Il avait, à différentes époques, suscité à ce peuple des prédicateurs de sa loi; il les avait introduits jusqu'à la Cour des Pharaons de l'Orient: au VII^e siècle, Si-ngan-fou 西安府, *capitale de la dynastie* T'ang, *donnait l'hospitalité à une colonie de moines syriens, dont les supérieurs eurent de fréquentes relations avec les membres de la famille impériale; sept cents ans plus tard,* Pé-king, *la métropole des conquérants mongols voyait se renouveler des scènes identiques. A* Tch'ang-ngan 長安, *comme à* Khan-balikh, *l'évangile avait été prêché aux monarques vainqueurs; l'Eglise avait étalé à leurs yeux la vérité de ses dogmes, l'excellence de sa morale, la beauté de ses cérémonies.... Et de toutes ces grandeurs révélées jadis à la Chine, qui avait méprisé Dieu et son Christ, il ne restait plus rien, pas même un souvenir!*

Bien plus, ce silence de l'histoire et de la tradition devenait une arme redoutable contre la religion étrangère, aux mains de pharisiens pour qui tout est

V.

scandale, excepté leur propre idole. Or il plut à Dieu dans sa bonté, de mettre fin à cette imposture, en suscitant un témoin éloquent de ses miséricordes anciennes envers la Chine. Quinze ans après la mort de Ricci, sortit un jour de terre un monument contemporain de la prédication syrienne, dont il rappelait le symbole et retraçait l'histoire : c'était une stèle couronnée de la croix, et couverte de caractères chinois et syriaques, enfouie depuis des siècles dans le territoire de Si-ngan et retrouvée providentiellement au milieu d'autres ruines, qui revoyait le jour et se dressait de nouveau pour attester que le Père de famille n'avait pas négligé cette partie de sa vigne.

Les missionnaires triomphèrent de l'invention de ce pieux trésor, et les Docteurs chinois, qui s'honoraient alors du titre de chrétiens, répandirent à profusion dans l'empire des copies de cette inscription. Chose étrange! Alors que chez un peuple incrédule et défiant, aucune voix ne s'éleva pendant plus de deux siècles, pour protester contre l'authenticité d'un monument exposé aux regards des critiques les plus jaloux et les plus éclairés, on vit surgir chez les nations chrétiennes d'occident une troupe de contradicteurs ignorants et fanatiques, criant à la « pieuse fraude » des Jésuites. Les échos de ces clameurs ineptes et passionnées ne se sont point complètement éteints : l'on rencontre encore parfois de prétendus savants qui affectent le doute à l'égard de cette pierre, œuvre de faussaires, selon eux.

Ce n'est point pour de tels esprits que nous avons composé ce volume : il y trouveront du reste, à l'adresse de leurs devanciers, des leçons qu'eux-mêmes ont méritées. Notre but a été plus haut. Fixer définitivement les traits de la stèle chrétienne, en retracer l'histoire, puis faire revivre la physionomie de l'ancienne église chrétienne de Chine, tel est le triple objet que nous nous sommes proposé. Puissions-nous

VI.

avoir réussi dans cette tâche, entreprise avec amour, et poursuivie avec constance, malgré plus d'un obstacle. Les savants des deux mondes, épris de zèle pour l'étude comparée des usages et légendes populaires, estiment avoir bien mérité de la science, quand ils ont consacré leurs veilles à explorer ces voies trop souvent sans issues : plus utiles et plus nobles sont les labeurs que nous a coûtés ce livre.

Du reste nous ne nous faisons point illusion sur la modestie de notre rôle; simple rapporteur de faits déjà connus pour la plupart, nous n'avons eu qu'à les grouper, en assignant à chacun sa valeur propre; c'est un simple dossier dont nous avons réuni et classé les pièces principales. Nous avons la confiance que tout lecteur impartial reconnaîtra à l'examen de ces pièces, que si les lettrés orgueilleux « demeurent inexcusables (1) », du moins, le Seigneur « a révélé sa justice à la face des nations (2) ».

(1) Ita ut sint inexcusabiles. Rom. I, 20.
(2) In conspectu gentium revelavit justitiam suam. Ps. XCVII, 2.

Iᵉʳᵉ PARTIE.

FAC-SIMILÉ

DE

L'INSCRIPTION SYRO-CHINOISE.

LA STÈLE CHRÉTIENNE DE SI-NGAN-FOU.

I^{ère} PARTIE.

FAC-SIMILÉ
DE
L'INSCRIPTION.

 Nous ferons ailleurs l'histoire des rares copies de l'inscription connues jusque vers le milieu de ce siècle (1).
 Dans ces dernières années, la Mission Catholique de *Zi-ka-wei* en avait acquis de nombreux exemplaires : des chrétiens revenant du *Chen-si* où les avaient appelés les intérêts de leur commerce, des hommages faits par des mandarins qui venaient de visiter *Si-ngan-fou,* plusieurs envois des missionnaires Franciscains résidant en cette ville avaient enrichi, à diverses dates, notre bibliothèque d'une douzaine de copies du célèbre monument. Les plus anciennes, malheureusement, ne remontaient guère au delà d'une vingtaine d'années : toutes portaient donc sur leur tranche la malencontreuse inscription de 韓泰華 *Han T'ai-hoa,* et c'est en vain que nous avons recherché une copie antérieure à 1859. Qu'il se trouve, du reste, en Chine des copies complètes de l'inscription, plus anciennes que cette date, nous pouvons en douter, car les collectionneurs chinois auxquels elles eussent été destinées se mettaient peu en peine de l'inscription syriaque gravée sur les tranches de la stèle, et n'attachaient d'importance qu'au texte écrit en caractères chinois, sur la face du monument.
 Nous ne pouvons que louer le zèle avec lequel, dans ces derniers temps, les missionnaires protestants ont contribué à faire connaître le texte exact de l'inscription et la forme même du monument. A la suite d'un premier essai infructueux, ils ont pu

(1) *Cf.* II^e Partie. Ch. II, § 2.

mettre en vente récemment, à la *Presbyterian Mission Press* de Chang-hai, une collection de *rubbings* (frotti-calques) assez satisfaisants, ainsi qu'une photographie donnant l'ensemble de la stèle (1). Ainsi se trouvaient réalisés en partie les vœux émis un an plus tôt par le Rév. Moir Duncan, lorsqu'il écrivait : « Ce qu'il faudrait encore, c'est que quelqu'un utilisât toutes les ressources de la photographie et de son expérience du chinois, pour reproduire avec soin et interpréter le témoignage gravé que la pierre a rendu dans son muet langage, durant ces derniers siècles; pour avoir un texte avec les caractères exactement tels qu'ils sont gravés, sans en donner les formes modernes, au lieu des formes particulières ou archaïques; enfin pour posséder une traduction qui pût éclaircir tous les points difficiles (2). »

La traduction demandée fera l'objet de la troisième partie de notre travail; aujourd'hui, nous sommes en mesure de satisfaire au premier vœu exprimé par le correspondant du journal anglais, auquel nous avons emprunté cette lettre. C'est sur un exemplaire spécialement envoyé de *Si-ngan-fou* au printemps de 1894, par le Rév. Père Gabriel Maurice, et monté sous nos yeux, à la façon des modèles de calligraphie chinoise (字帖 *tse-t'ié*), que nous avons fait reproduire l'inscription intégrale. Plusieurs autres frotti-calques en notre possession auraient offert un contraste plus décidé entre les caractères et le fond; mais il eût fallu dans chacun se livrer à des retouches importantes; c'est pour les éviter que nous avons choisi une copie aux teintes plus adoucies, mais dont chaque caractère ressortait parfaitement : loin d'y rien perdre, du reste, l'aspect général de l'inscription nous paraît devoir gagner à cette opposition moins tranchée, rappelant avec plus de sincérité celui de la stèle même, que ne saurait le faire un estampage sur fond absolument noir.

A la suite de l'inscription, reproduite en grandeur naturelle, par le procédé courant de la photolithographie (3), j'ai cru devoir

(1) Cette dernière était annoncée en ces termes, dans un *Bulletin* de Mai 1894 : « Large Photographs (8½ by 11½ inches) of the Nestorian Tablet, for sale at the Presbyterian Mission Press. Mounted, 60 cents, 70 cents and 75 cents... Unmounted, 50 cents. » Sur cette photographie, assez bonne quoique trop pâle, la stèle mesure une hauteur totale de 0m 243, tandis que notre phototypie n'atteint que 0m 19; celle-ci aura du moins sur la première l'avantage d'être inaltérable. Dans les deux cas, l'artiste, pour faire ressortir l'inscription, a eu recours à la même industrie : c'est le papier, refoulé dans les creux, noirci sur les reliefs et *adhérant encore à la stèle*, dont il vient de recevoir le décalque, et non la pierre elle-même, qui donne directement le contour des caractères. Sur la photographie vendue à la Presse Presbytérienne, il est impossible de retrouver aucun trait de la croix; en revanche, on peut voir au pied de la stèle, la brosse et le tampon qui ont servi à estamper l'inscription.

(2) *Cf. The N.-C. Daily News*, 20th April, 1893.

(3) Les photographies ont été faites à *Chang-hai*, mais le transport et le tirage sur pierre se sont effectués sous nos yeux dans les ateliers de la Mission Catholique à *T'ou-sè-wè*.

donner une réduction du texte composé par *Han T'ai-hoa*. Enfin l'on trouvera, au bas de chaque colonne, l'écriture correcte (正字) moderne de tous les caractères abrégés ou anciens qui se rencontrent dans l'inscription : c'est au Père Pierre *Hoang*, si honorablement connu déjà par ses travaux sinologiques (1), que je suis

(1) Si plusieurs ont rendu justice à la vaste et consciencieuse érudition de cet auteur, d'autres, semble-t-il, se sont montrés moins équitables envers lui. Il est regrettable, par exemple, que Mgr de Harlez, dans la traduction qu'il a faite du 集說詮眞, sous le nom de *Livre des Esprits et des Immortels*, n'ait pas même nommé l'auteur, «Chinois chrétien», dont il utilise les immenses recherches, ni même indiqué sa qualité de prêtre. Ce titre de prêtre, 司鐸, avec le nom de l'auteur, se trouve exprimé en toutes lettres au frontispice du *Tsi-chouo-ts'iuen-tchen*. Souhaitons en passant que la version, souvent inexacte, de Mgr de Harlez, soit entièrement retouchée dans une prochaine édition. — Le Père Pierre 黃伯祿 *Hoang Pé-lou* (斐默 *Fei-mei*) est né en 1830 à 海門 *Hai-men*, et fait partie du clergé séculier de la Mission du *Kiang-nan*. Voici la liste des ouvrages qui depuis douze ans ont paru sous son nom à l'imprimerie de *T'ou-sè-wè*.

1. *Tcheng-kiao-fong-tchoan* 正教奉傳 Principaux édits des Empereurs et des mandarins, donnés en faveur de la Religion Catholique, de 1846 à 1890. … … …	1 vol.	75 et 127 fol.	1877 et 1890.
2. *Tsi-chouo-ts'iuen-tchen* 集說詮眞 Histoire du Bouddhisme, du Taoïsme et du Confucianisme, et Réfutation de ces religions *contra gentiles*. … … …	6 vol.	572 fol.	1879 et 1885.
3. *Cheng-niu Fei-lo-mei-na-tchoan* 聖女斐樂默納傳 Vie de Ste Philomène, traduite de l'ouvrage : *La Thaumaturge du 19me siècle, ou Ste Philomène V. et M.* (par le R. P. Barelle, S. J.) …	1 vol.	37 fol.	1879.
4. *Han-tou-kiu-yu* 函牘舉隅 Modèles de lettres officielles échangées entre les missionnaires et les mandarins. … … … Cet ouvrage n'a point été mis en vente.	10 vol.	491 fol.	1882.
5. *K'i-k'iuen-wei-che* 契劵彙式 Formulaire de contrats à l'usage des procureurs de missions. … … …	1 vol.	94 fol.	1882.
6. *Tcheng-kiao-fong-pao* 正教奉褒 Documents publics en l'honneur des missionnaires de différentes (dix) nations européennes, qui sont venus en Chine de 1216 à 1826. …	2 vol.	162 et 167 fol.	1884 et 1894.
7. *Tcheou-tchen-pien-wang* 諏眞辨妄 Théologie naturelle *contra gentiles*, et Réfutation des superstitions.	1 vol.	106 fol.	1886 et 1890.
8. *Cheng-mou-yuen-han-kao* 聖母院函稿 Modèles de lettres à l'usage des vierges apostoliques. … … …	2 vol.	167 fol.	1892.

redevable de cette importante addition; qu'il me permette de lui exprimer ici ma reconnaissance pour son gracieux concours.

La stèle chrétienne de *Si-ngan-fou*, qui a si merveilleusement survécu, depuis onze cents ans, à tant de bouleversements, est-elle destinée à périr misérablement dans le triste enclos où elle se dresse aujourd'hui? Aura-t-elle le sort plus glorieux des frises du Parthénon, enlevées par Lord Elgin au temple de Minerve, et reposera-t-elle sa vieillesse au milieu des splendeurs du *British Museum*, comme on le proposait naguère (1)? Je l'ignore.

Cet ouvrage n'a pas été mis en vente.			
9. *De legali dominio practicæ notiones.* … …	1 vol.	163 pag.	1882.
10. *Appendix ad præcedens opusculum.* … …	1 vol.	44 pag.	1891.
11. *Index nominum Sanctorum quos Cheng-nien-koang-i* 聖年廣益 *continet.* … … …	1 vol.	47 pag.	1887.
12. *De Calendario Sinico variæ notiones. Calendarii Sinici et Europæi concordantia ab anno 1624 ad 2020. De Calendario Ecclesiastico.* … … … … …	1 vol.	196 pag.	1885.

Les deux premières parties de ce dernier ouvrage, traduites en anglais par le P. Ch. de Bussy, ont paru la même année sous le titre *A Notice of the Chinese Calendar*, 101 pag. De plus le *Journal of the China Branch of the R. As. Soc. for the year* 1888 (Vol. XXIII, pag. 118/143) a donné sous le titre *A practical Treatise on legal ownership*, la traduction, due à M. H. B. Morse, de larges extraits de l'ouvrage *De legali dominio*.

(1) Le 8 Déc. 1885, dans une lettre envoyée au journal *The Times* (21 Jan. 1886), M. Frédéric Balfour attirant l'attention de ses compatriotes sur cette très intéressante relique, écrivait ce qui suit : « Je doute qu'il se trouve dans toute la Chine une centaine de personnes en charge, qui sachent quelque chose concernant l'introduction de la «Religion illustre» comme l'inscription appelait le Nestorianisme. Il suffirait probablement de demander la pierre pour l'avoir; et si, un beau jour, quelqu'un se rendait là avec une douzaine de solides *coolies* et l'emmenait sur un char, je me demande si quelqu'un prendrait la peine de lever un doigt pour l'en empêcher… La Tablette Nestorienne ne serait-elle pas logée plus dignement au Bristish Museum, que laissée à pourrir, inconnue et abandonnée, dans une sale ville Chinoise? Le plus ancien monument chrétien découvert jusqu'ici en Asie (?), comme l'appelle l'auteur de l'ouvrage *The Middle Kingdom*, mérite un meilleur sort, dans les mains des antiquaires européens.» Peu de temps après (30 Janv. 1886), le Professeur Terrien de Lacouperie, dans une autre lettre reproduite par le même journal (4 Février), appuyait chaudement ce projet. « J'espère, disait-il en concluant, que l'éloquent appel de M. Frédéric H. Balfour ne restera pas sans être entendu, et que des démarches seront entreprises par l'Office des affaires étrangères, pour obtenir la pierre de *Si-ngan-fou*. C'est un monument très précieux, unique dans son genre, qui mériterait d'avoir sa place parmi les trésors du *British Museum*.» Cette campagne fut bientôt soutenue par des missionnaires protestants résidant en Chine. A la date du 14 Juin, M. A. G. Parrott écrivait au célèbre Professeur «qu'il n'y aurait aucune difficulté à obtenir cette pierre». Un autre, M. John W. Stevenson exprime le même désir, mais, moins assuré du succès d'une telle démarche, il demande qu'au moins on obtienne «du Gouvernement chinois d'élever une maison pour abriter le monument…» (*Cf. The Times* 1 Sept., 1886). Nous rappellerons ailleurs à quoi ce beau zèle a enfin abouti jusqu'ici. (*Cf. Variétés Sinolog.* N° 3. *Croix et Swastika en Chine*, par le P. L. Gaillard, S. J., pp. 118/121).

Désormais du moins, nous l'espérons, ses traits ne périront plus, et si quelque main inconsciente ou fanatique venait à la détruire, elle se survivrait encore dans ce livre.

豐己未武林韓泰華造碑亭覆焉惜故友遊也為悵然久之

後一千七十九年咸
来觀幸字畫完整重
吳子蕊方伯不及同

INSCRIPTION

DE

HAN T'AI-HOA

AU BAS DE

LA TRANCHE DE GAUCHE

(RÉDUCTION)

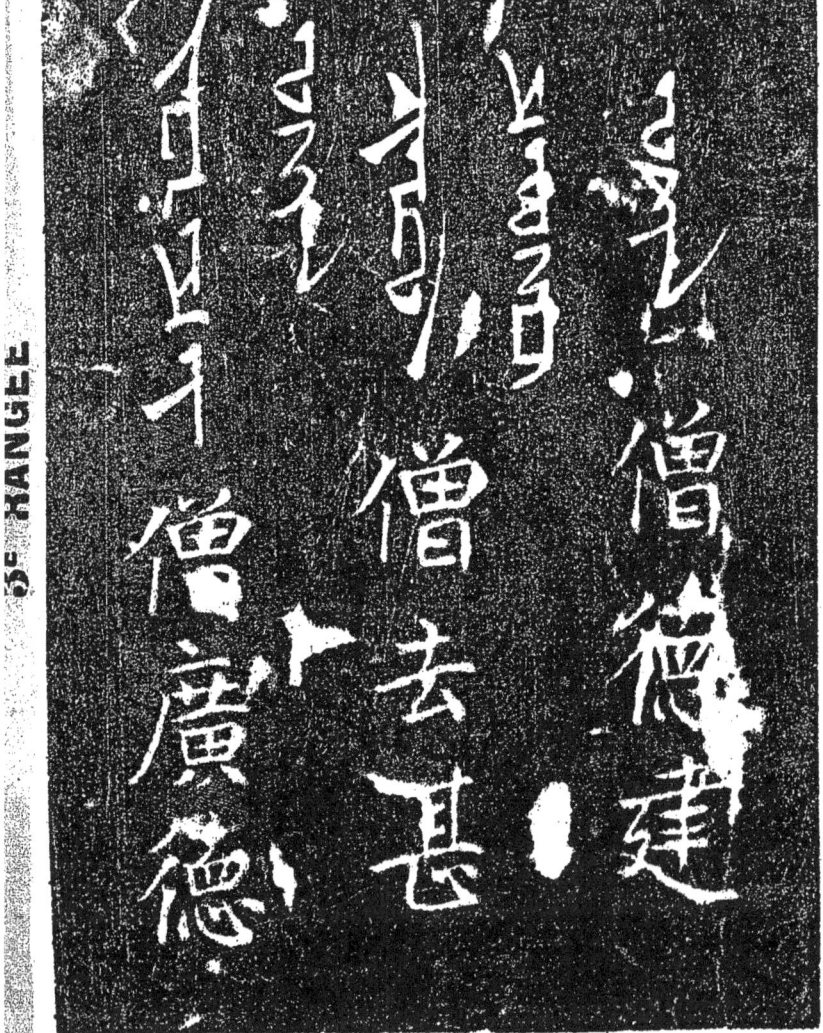

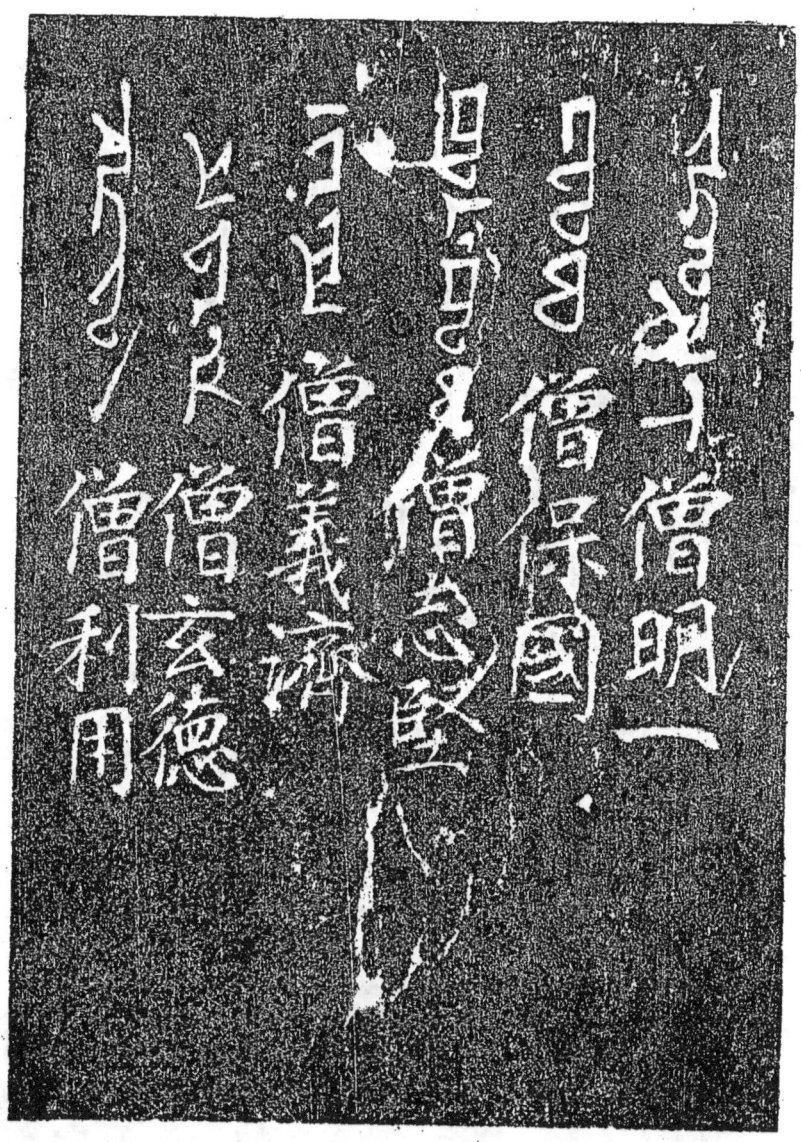

德々德

2ᵉ RANGÉE

僧元忠　僧奉真
僧道□　僧至德
僧□和光
僧景福
僧太和
僧崇德

宗
德全德
景全景
德全德

僧內澄
僧光正
僧和朗
僧立本
僧法源
僧審慎

正今正
明今明
本今本

—C—

1ÈRE RANGÉE

僧寶靈

僧玄覽

僧景通

老宿耶俱摩

靈 全 靈

景 全 景

TRANCHE

DE

DROITE

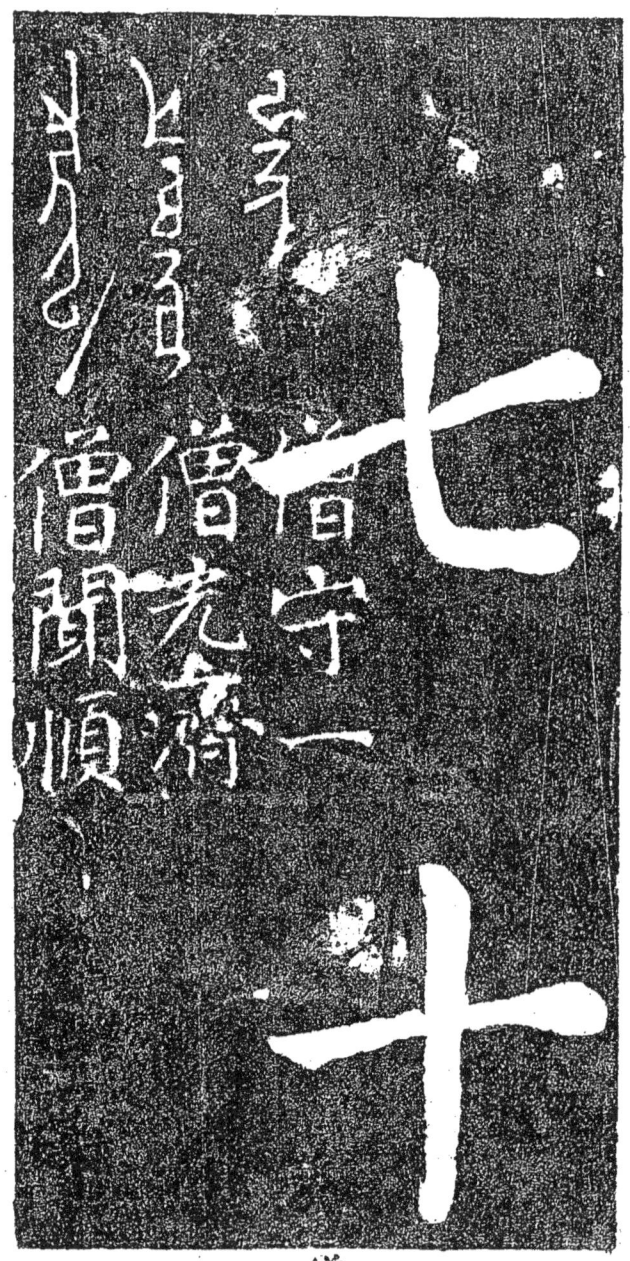
僧

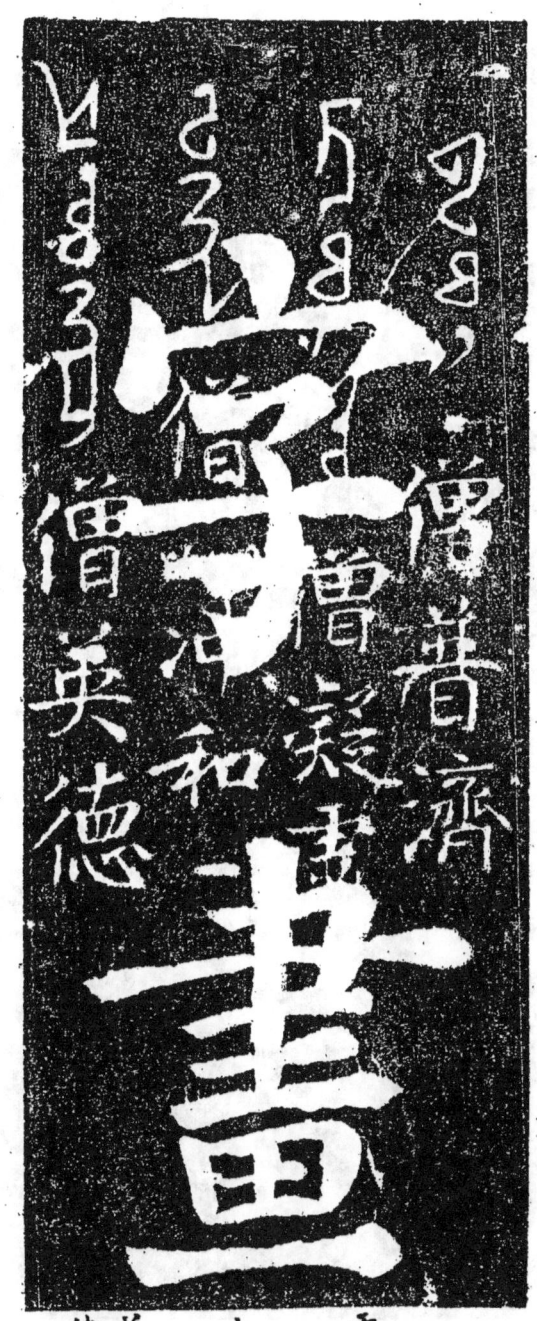

虛令虛
冲
英令英
德令德

— XCVI —

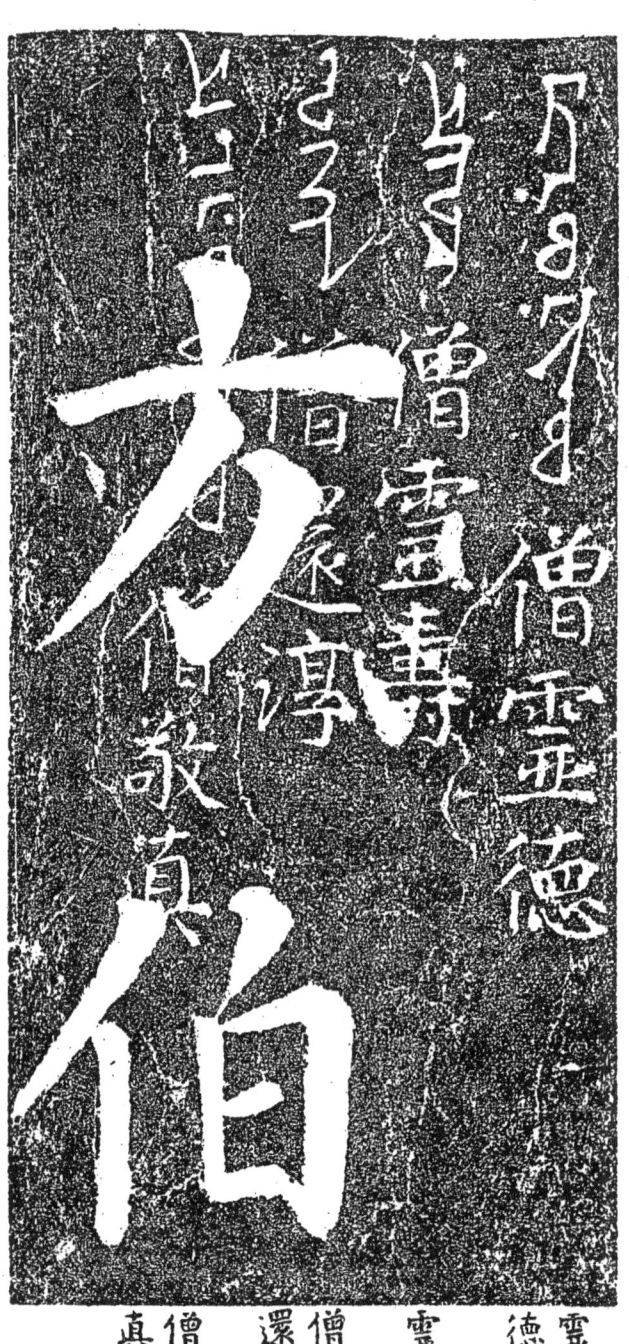

4ᴱ RANGÉE

靈令靈
德令德
靈令靈
僧
還
僧令
真令真

一十僧来成
聿十僧居信
招僧文貞
 僧文明

来今来
明今明

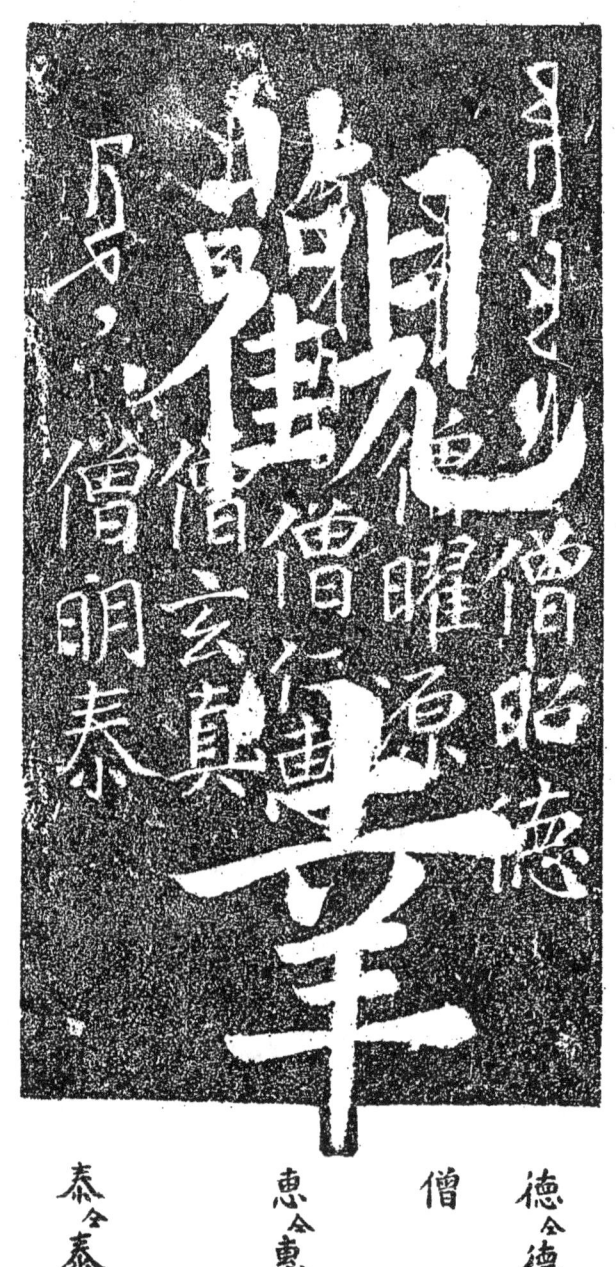

德〻德　　僧　　恵〻恵　　泰〻泰

3ᴱ RANGÉE

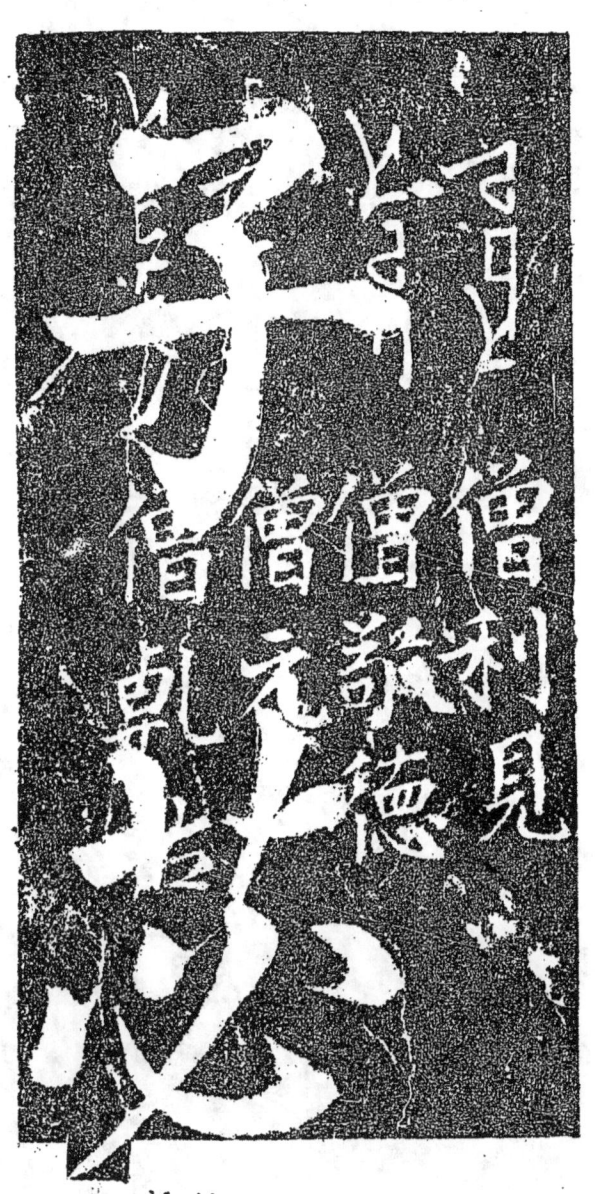

― XCII ―

さ子ロ月乙巳巳
来 後
曾
惠
々用

恵全恵

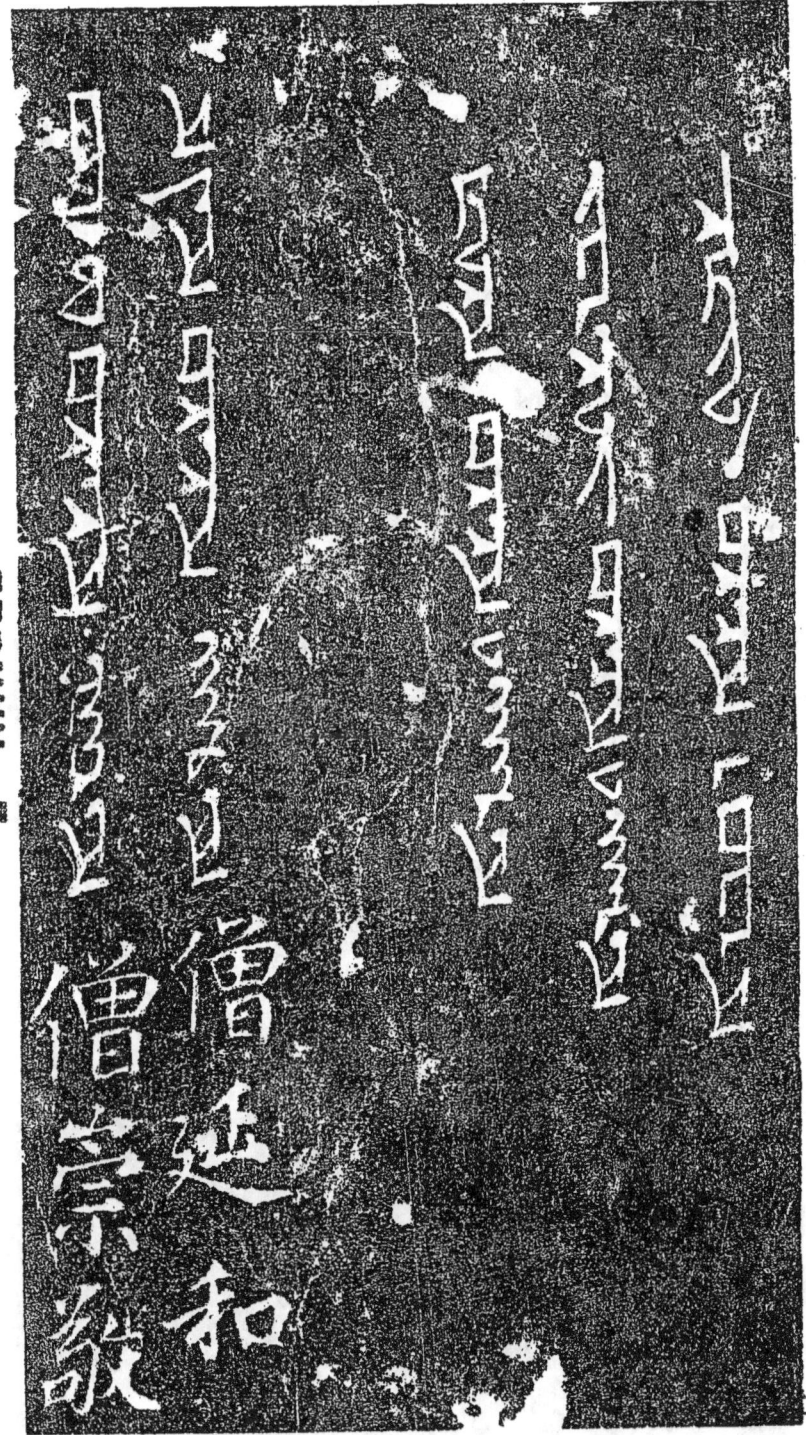

僧福壽
僧拂林
僧寶達
僧惠明

惠 / 令惠

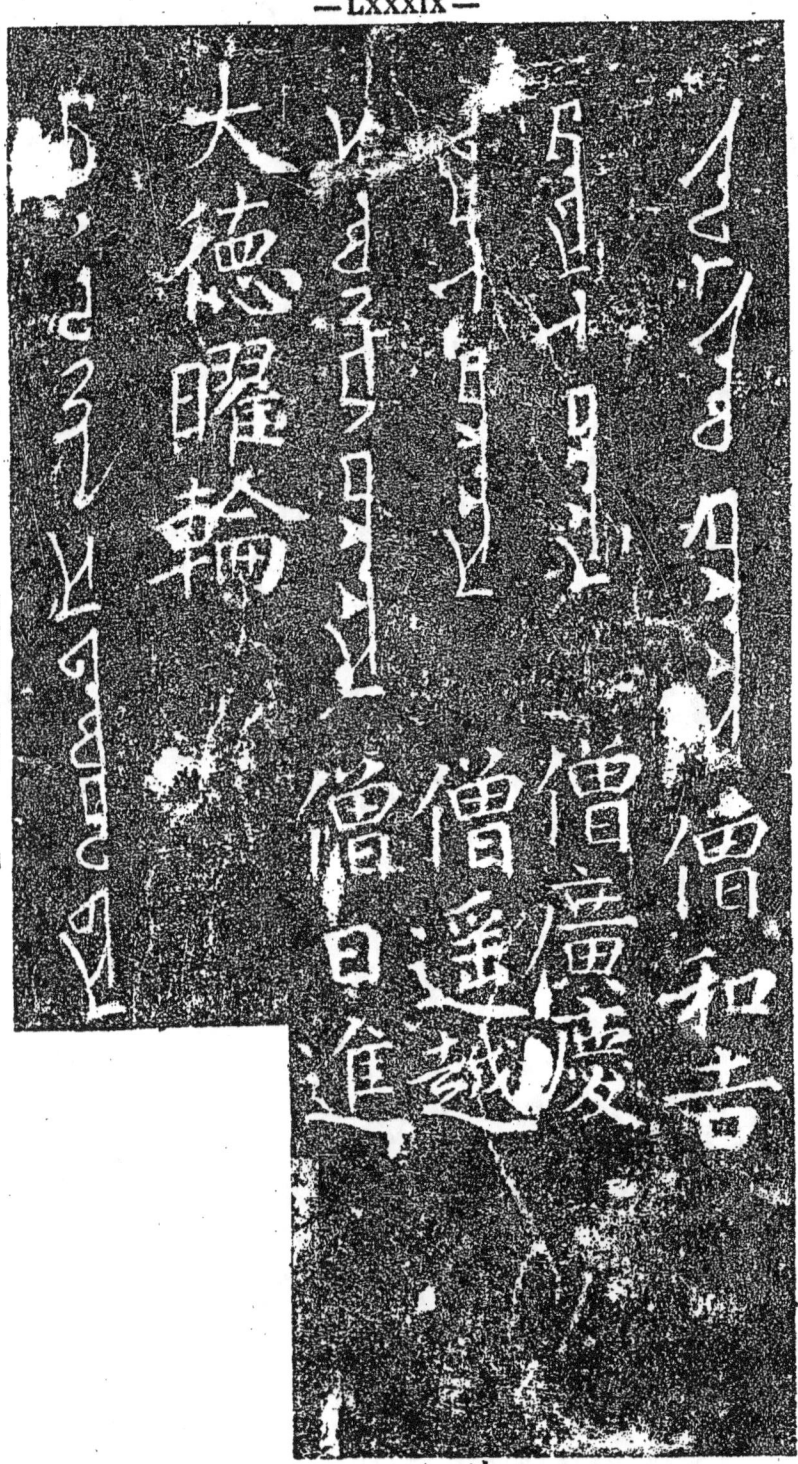

— LXXXIX —

1ère RANGÉE

慶 全慶
慶

越 全越
越

德 全德
德

TRANCHE

DE

GAUCHE

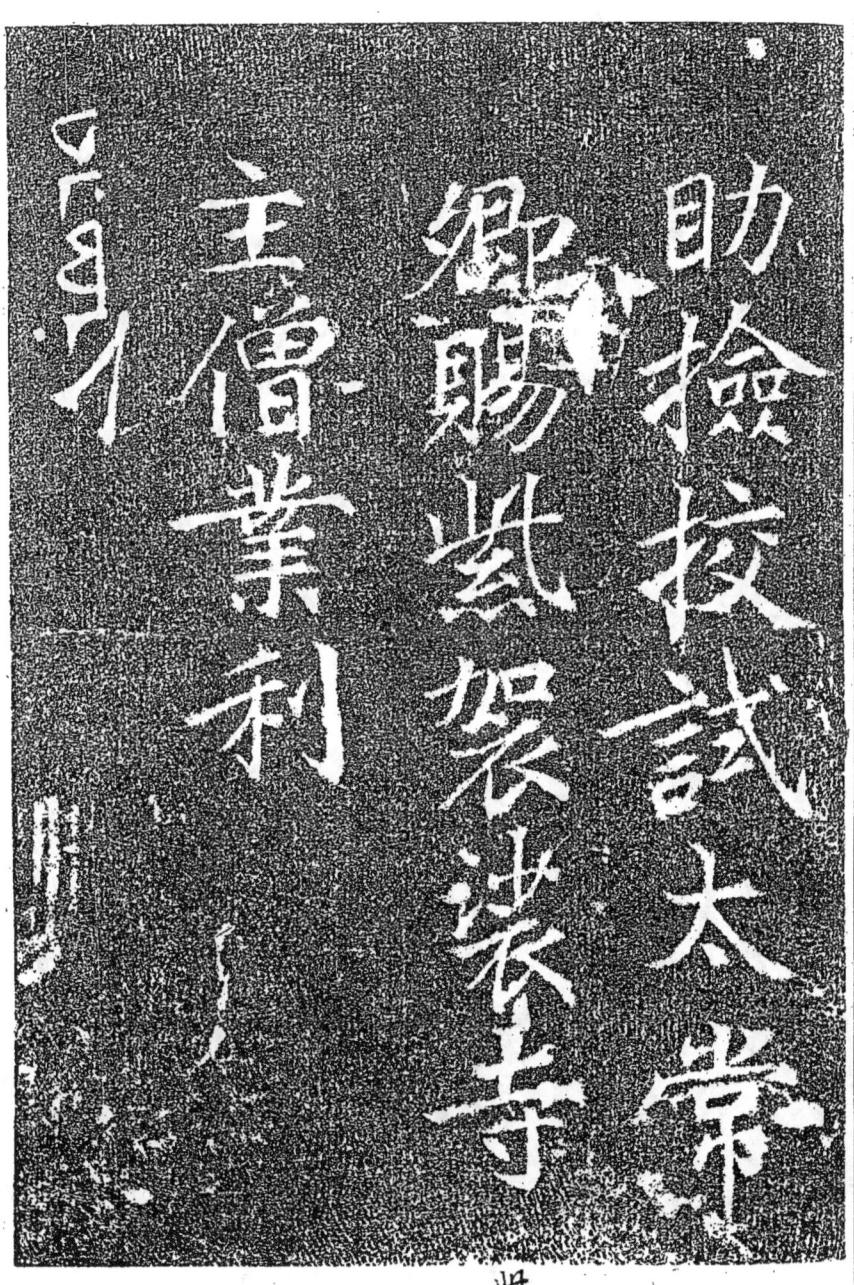

助撿挍試太常
卿賜紫袈裟寺
主僧業利

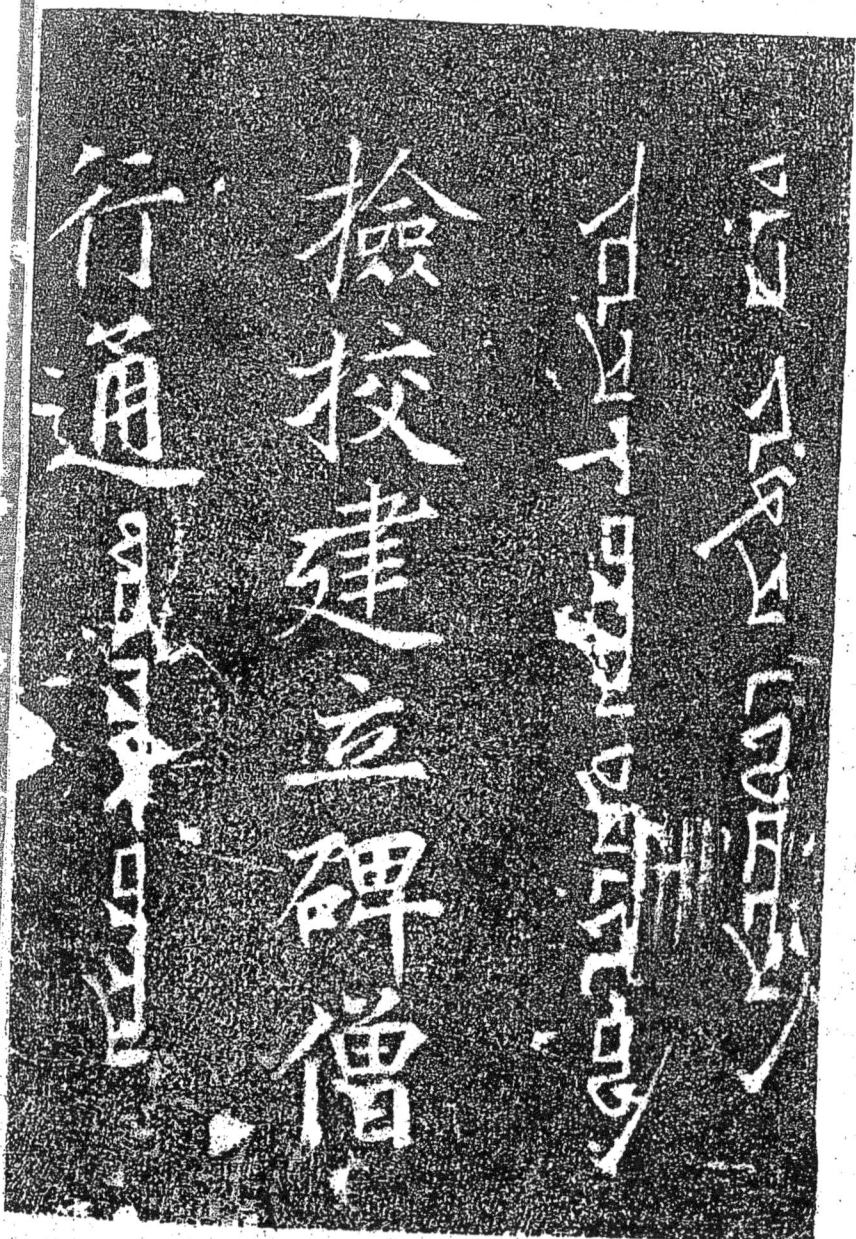

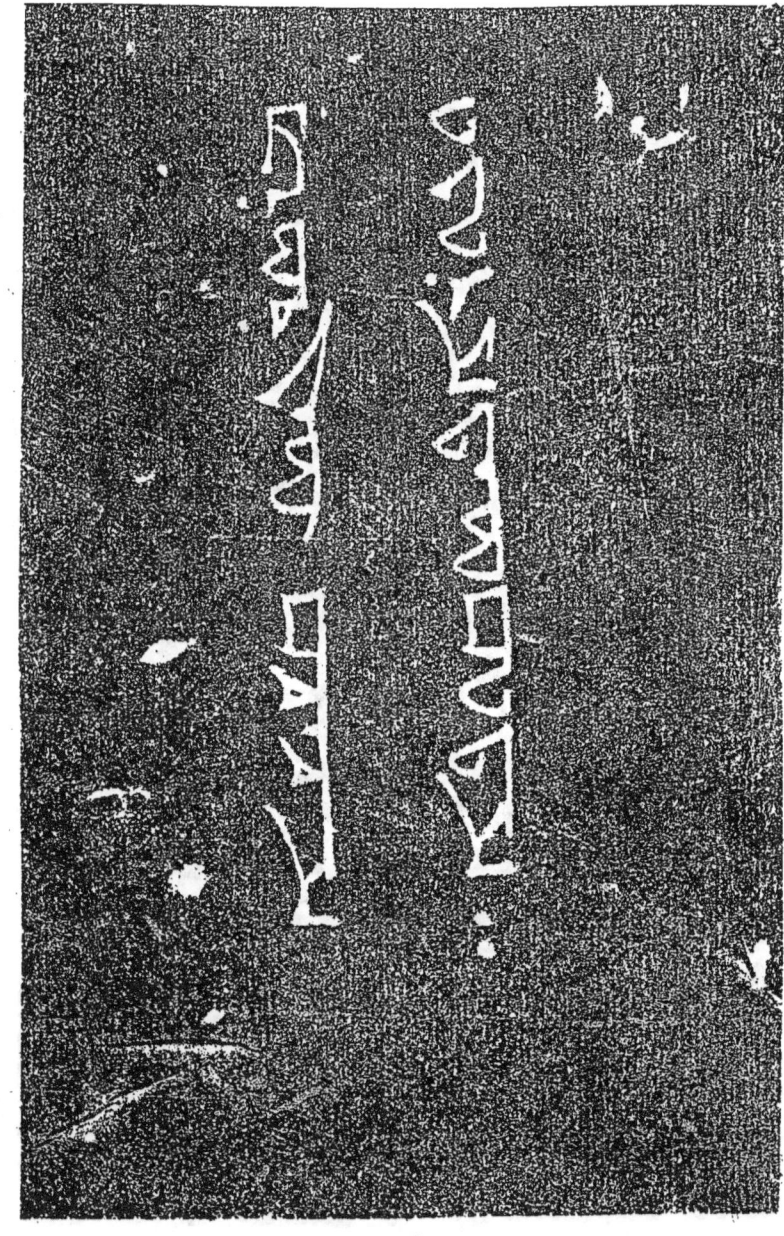

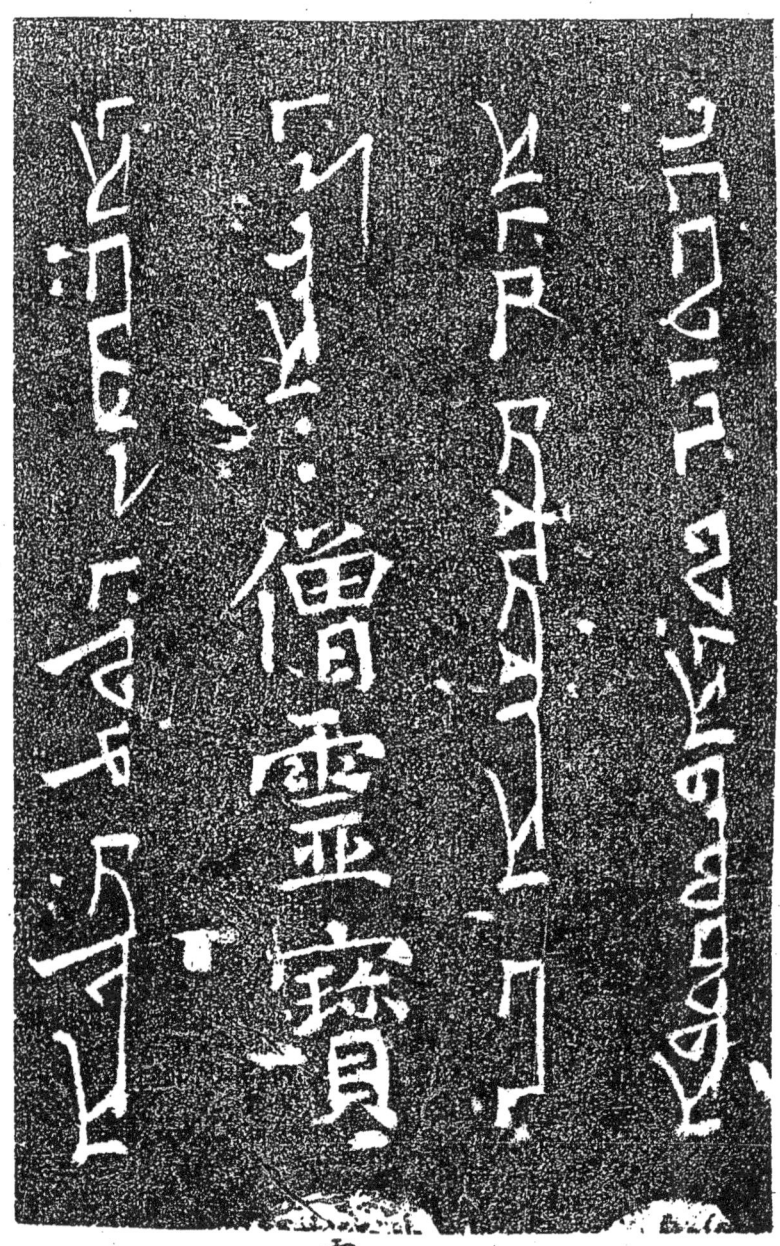

靈 今靈

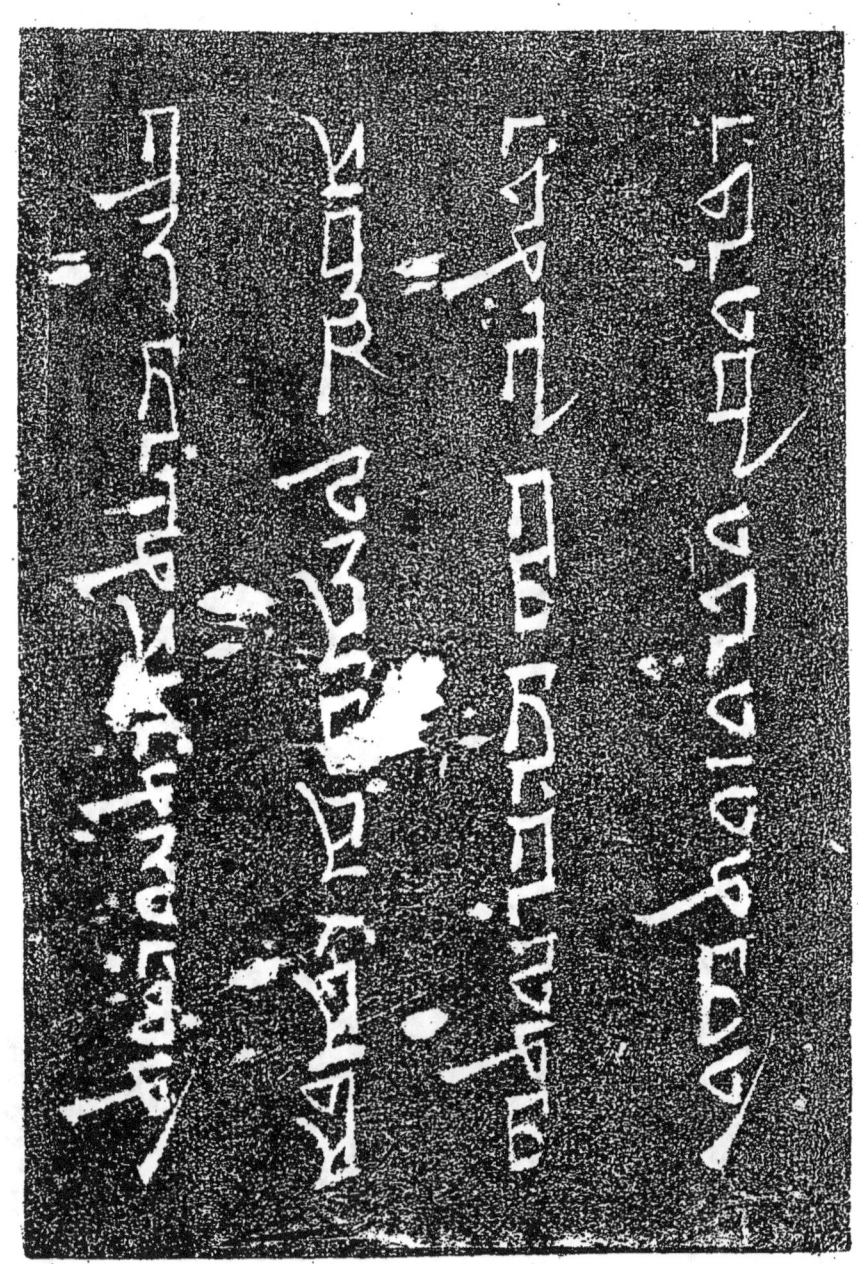

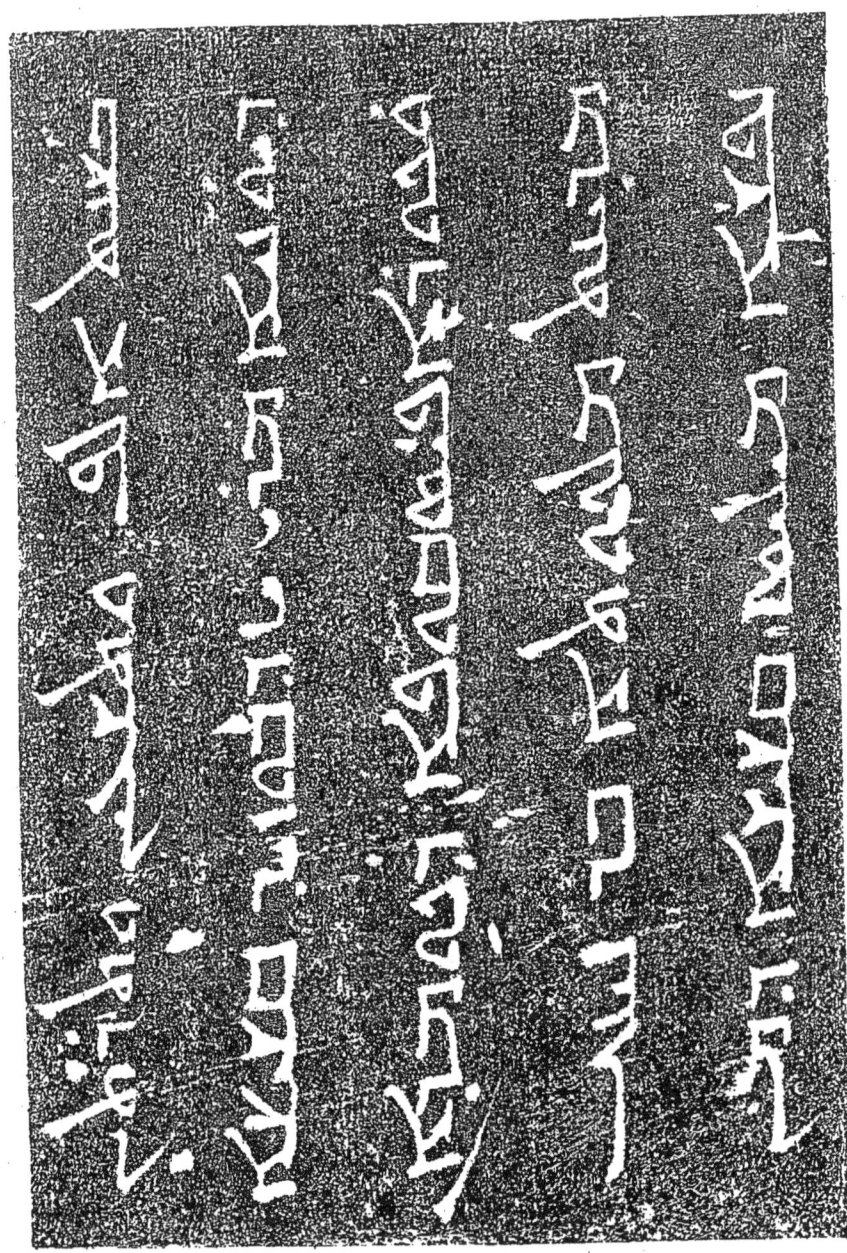

BAS

DE

L'INSCRIPTION

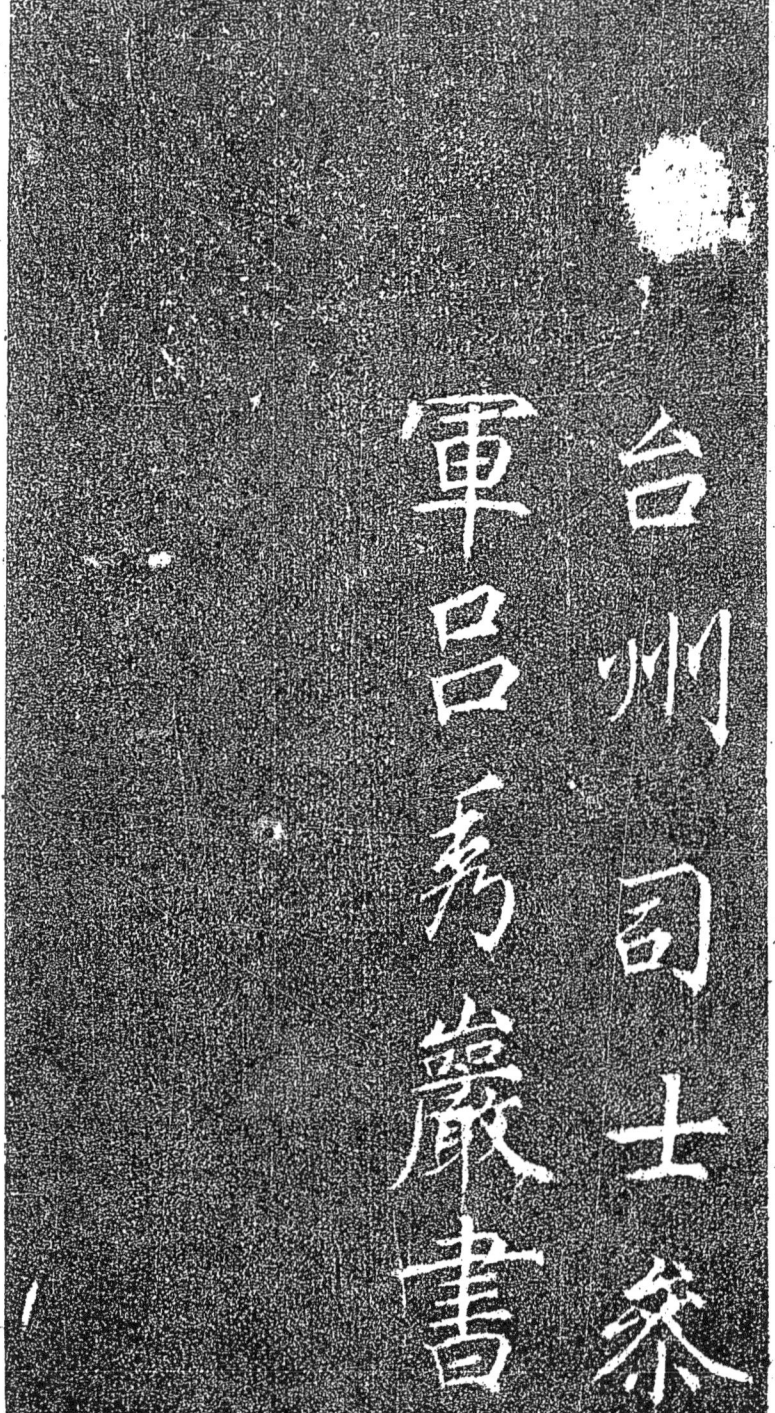

台州司士袋軍呂秀巖書

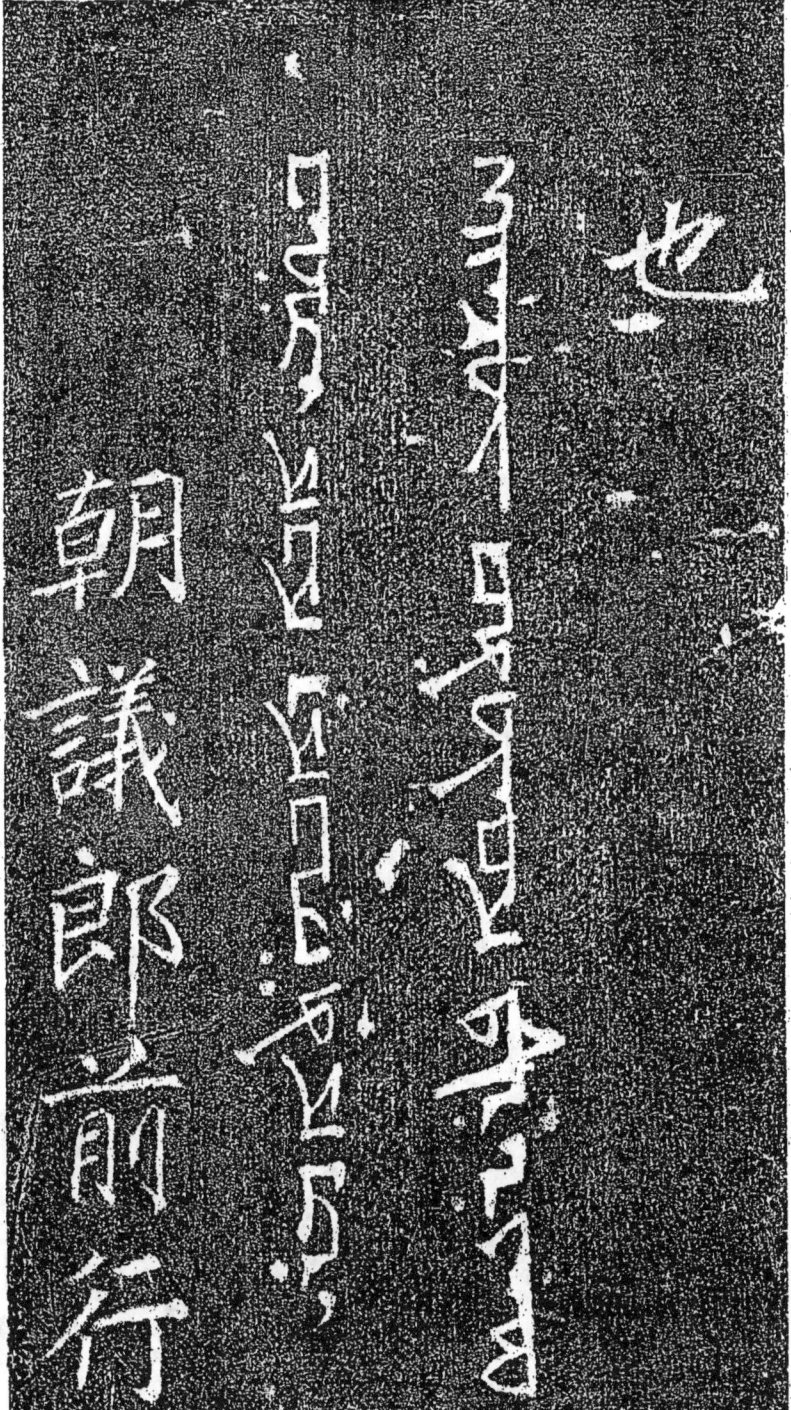

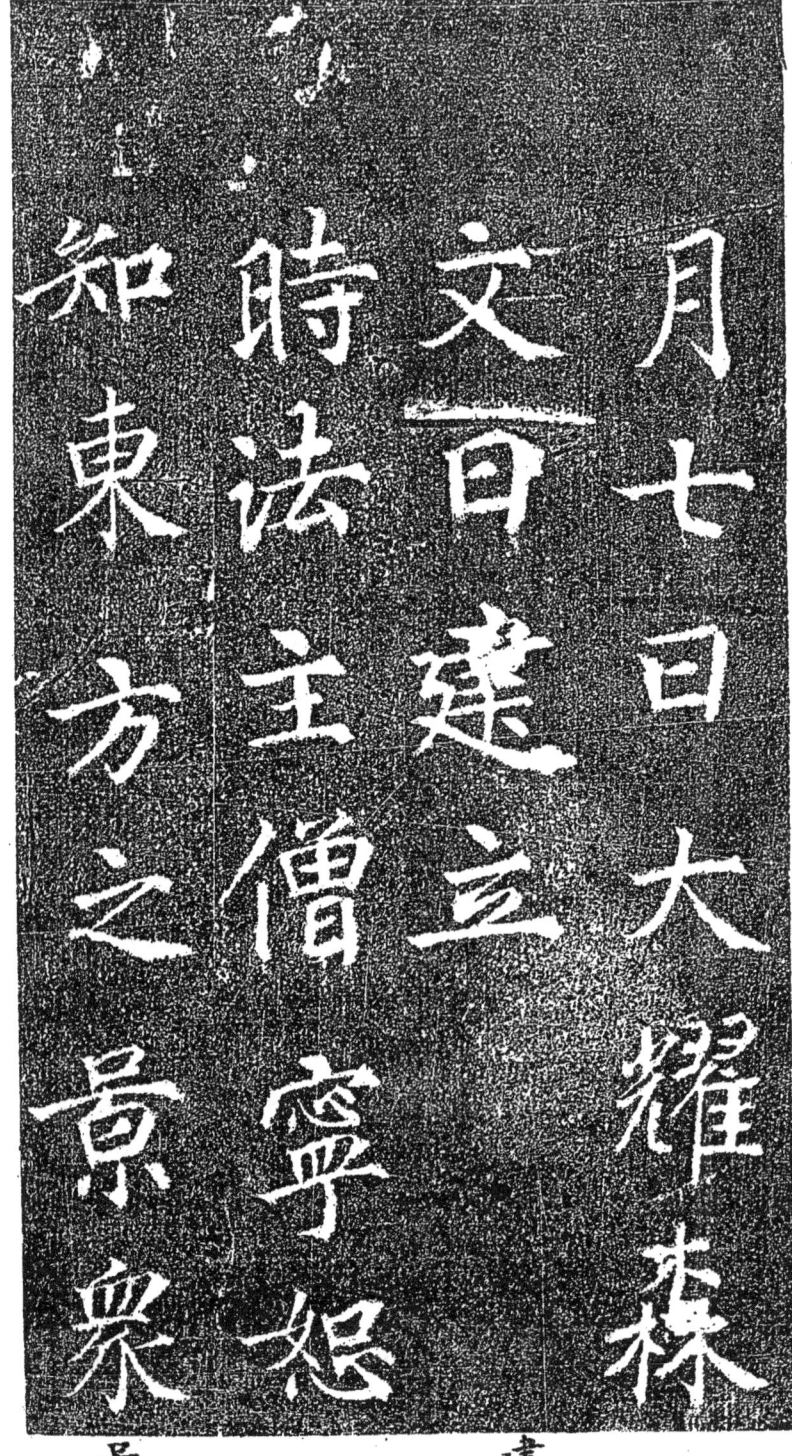

月七日大耀森
文曰建立
時法主僧寧恕
知東方之景衆

能作兮臣能述建
豐碑兮頌元吉
大唐建中二年
歲在作噩太蔟

觀物色六合昭蘇
百蠻取則道惟廣
兮應惟密強名
兮演三一
言主

觀全觀
物全物
蘇全蘇

蠻全蠻

兮全兮
惟全惟
密全密

兮全兮

威月寔畢華
建中統極聿修明
德武肅四滇文清
萬域燭臨人隱鏡

畢今畢
華今華
修今修 建今建
肅今肅
滇今滇
域今域
隱今隱

代宗孝義德合
天地開貸生成物
資美利香以報功
仁以作施賜谷来

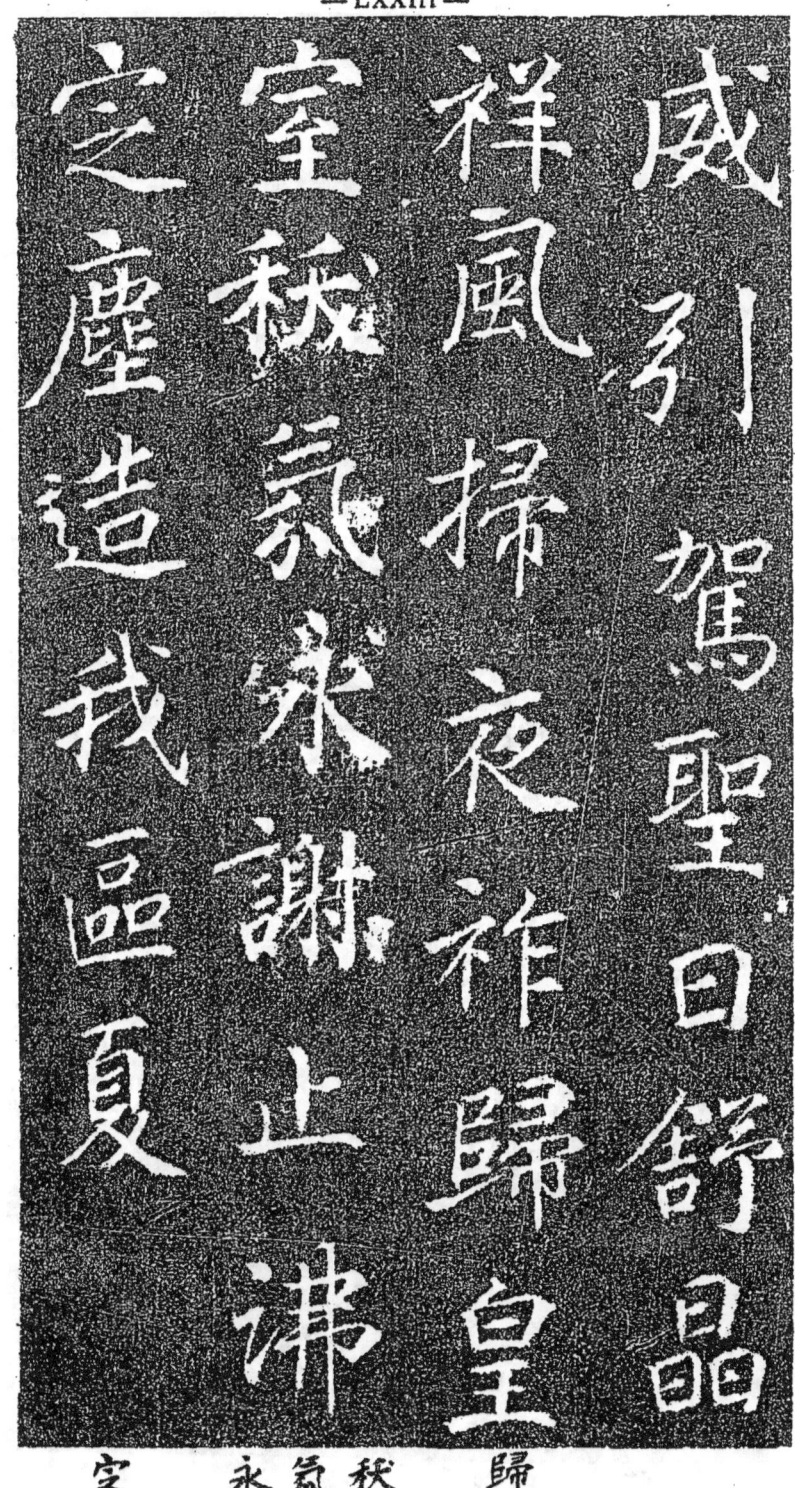

威弧駕聖日舒晶
祥風掃夜祚歸皇
室秾氣永謝止沸
定塵造我區夏

— LXXII —

輝天書蔚映皇圖
璀璨率土高歌庶
績咸熙久賴其慶
肅宗來復天

璨全璨
土全土
熙全熙
肅全肅
来全來

道宣明弍封法主
人有樂康物無災
苦玄宗啟聖
克修真正御揚

苦　苦
修　修
御　御
揚　揚

航百福偕作萬邦
之康　　高宗篆
祖更築　精守和宮
敬謁遍滿中土真

航全航
篆全篆
築全築
朗全土
土

皇道冠前王乘時
撥亂乾廓坤張明
明景教言歸我唐
翻經達寺存歿

冠〔全〕冠
撥〔全〕撥
亂〔全〕亂
乾〔全〕乾
景〔全〕景
歸〔全〕歸
建〔全〕建
歿〔全〕歿

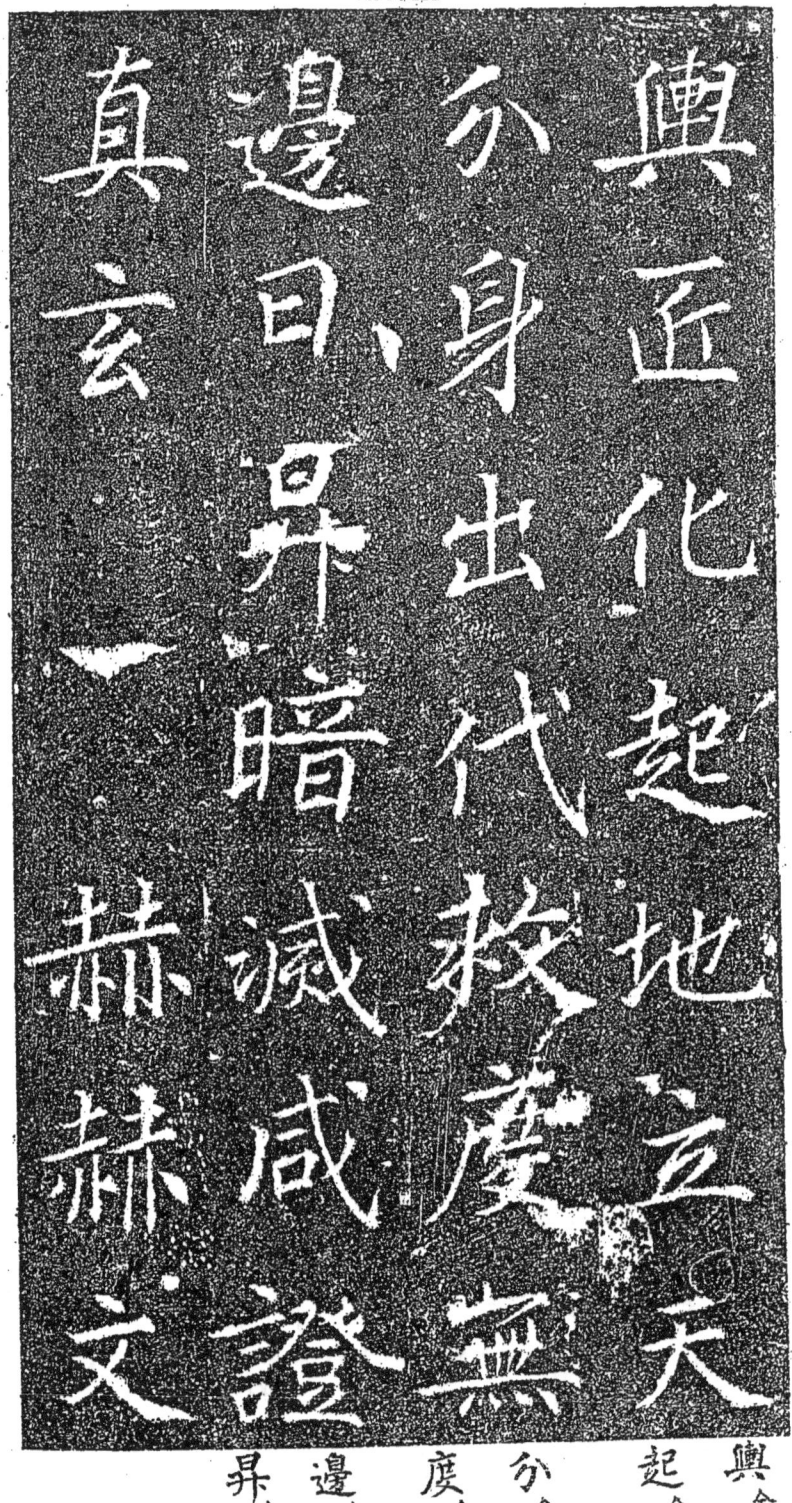

輿匠化起地立天
分身出代救慶無
邊日昇暗減咸證
真玄　赫赫文

輿𠔃輿
起𠔃起
分𠔃分
度𠔃度
邊𠔃邊
昇𠔃昇

白衣景士今見其
人顏刻洪碑以揚
休烈詞曰真主
无元湛寂常然攉

攉全權　　揚全揚　顏全顏　景全景

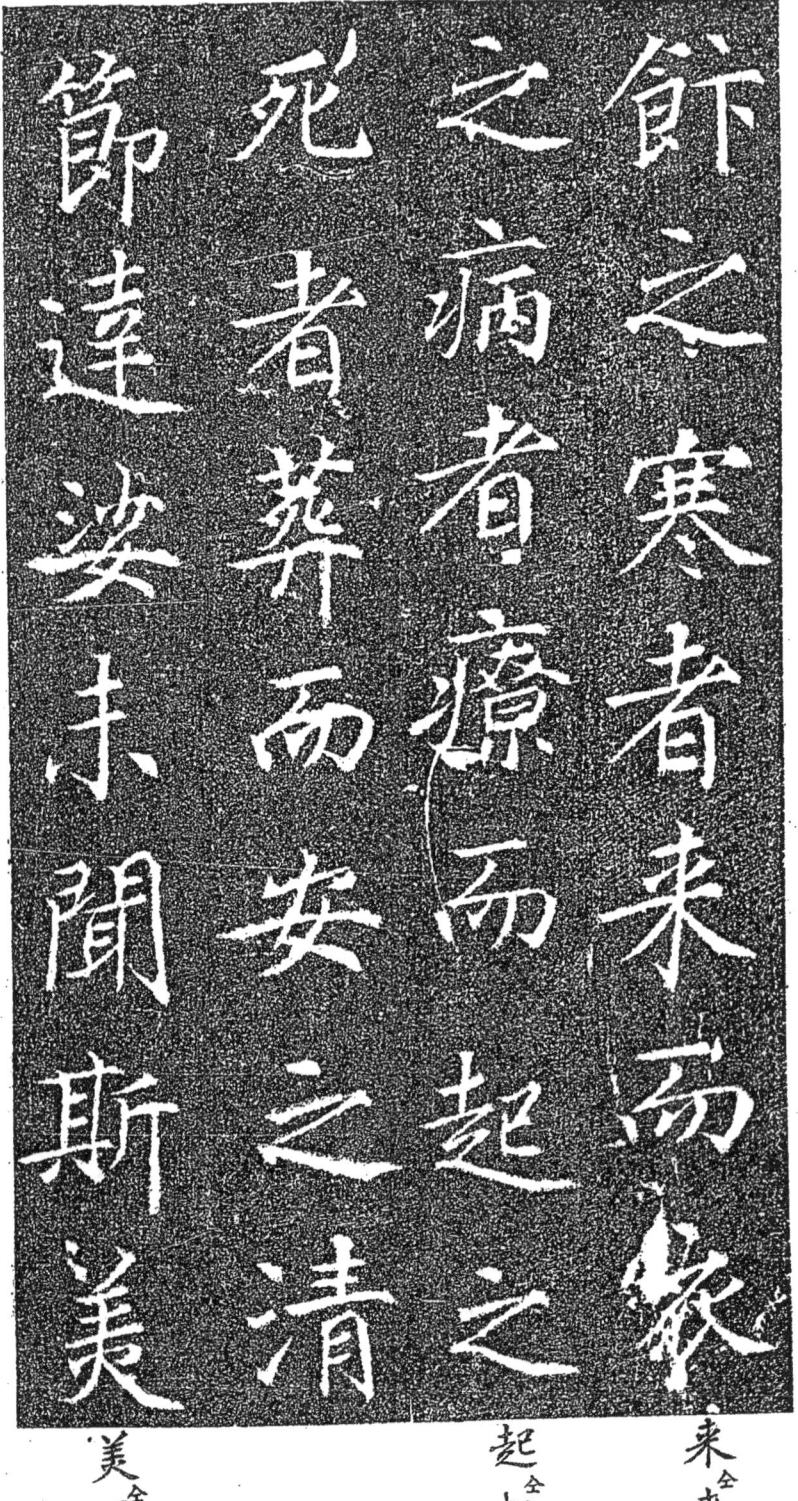

飫之寒者來而歠之病者療而起之死者葬而安之清節達娑未聞斯美

飛更劾景門依仁
施利每歲集四寺
僧徒度事精供儔備
諸五句餒者來𢗅

景　景
歲　歲
徒　徒
度　度
儔備　備
餒　餒
来　來

鹽恩之頗黎布辟
懇之金窣或仍其
舊寺或重廣法堂
崇飾廊宇如翬斯

黎〈仝〉黎
辟〈仝〉辟
剝〈仝〉厲
或〈仝〉或
舊〈仝〉舊
或〈仝〉或

見親於卧內不自
興於行閒為公爪
牙作軍耳目能散
祿賜不積於家獻

卧 全卧
能 全能
散 全散
獻 全獻

帳中書令汾陽郡
王郭公子儀初惣
戎於玥方也
蕭宗俾之從邁雖

汾今汾
惣今總
玥今朔
蕭今肅
從今從

自王舎之城華来中夏術高三代藝博十合始勸節於丹庭乃蒙名於王

夫同朔方節度副
使試殿中監賜紫
袈裟僧伊斯和而
好惠聞道勤行遠

朔今朔
節今節
度今度
殿今殿
紫今紫

惠今惠
勤今勤
遠今遠

能樂念生響應情
發目誠者我景力
能事之功用也
施主金些光祿大

能=能
發=發 自景=景
能=能
功=功
兹=紫

行之大歠汲引之
階漸也若使風雨
時天下靜人能理
物能請存能昌歿

歠仝歠
若仝若
骸仝能
能仝能
歿仝歿

理祝無愧心至於
方大而虛專靜而
恕廣慈救眾苦善
貸被群生者我修

我建中聖神文武
皇帝披八政以黜
陟幽明闡九疇以
惟新景命化通玄

政𠫤政
疇𠫤疇
景𠫤景

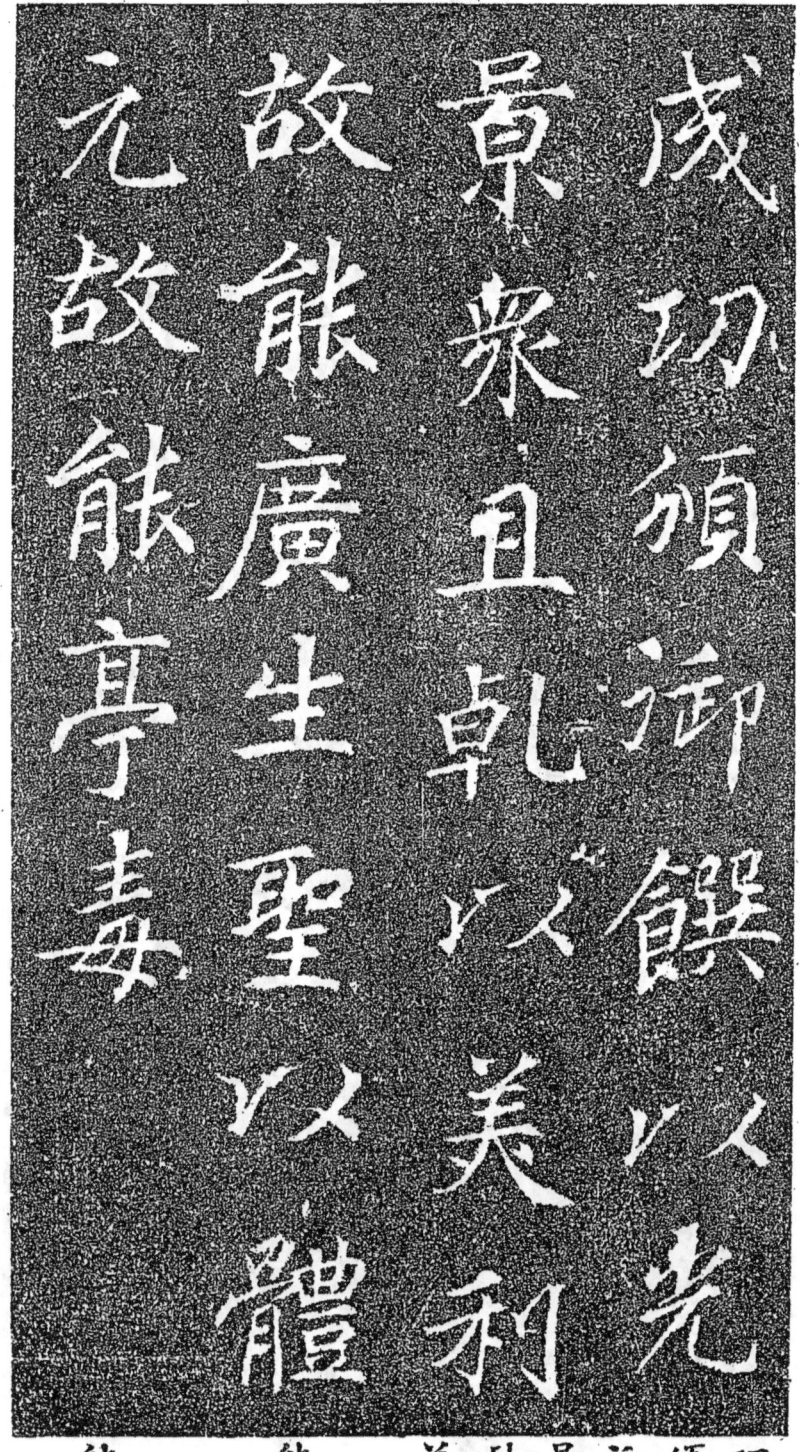

成功頌御饌以光
景眾且乾以美利
故能廣生聖以體
元故能亨毒

建　代宗文武
皇帝恢張聖運從
事無為每於降誕
之辰錫天香以告

從全従
誕全誔

宗文明皇帝於靈
武等五郡重立景
寺元善資而福祚
開大慶臨而皇業

峻極沛澤與東海
齊深道無不可所
可可名聖無不
所作可述

峻𪞝峻
與𪞝與
深𪞝深
述𪞝述
肅𪞝肅

題寺傍額戴龍書
寶裝璀翠灼爍丹
霞睿扎宏空騰淩
激日寵賁比南山

傍 全 傍
翠 全 翠
睿 全 睿
騰 全 騰
淩 全 淩
賁 全 賁

朝尊詔僧羅含僧
普論僧一七人與
大德信和於興慶
宮修功德旅是天

含 全
含

等 全
等

與 全
與

德 全
德

興 全
興

慶 全
慶

修 全
修

功 全
功

德 全
德

遠弓彎可攀日角
舒光天顏咫尺三
載大秦國有僧佶
和睇星向北望日

遠＝遠
攀＝攀
顏＝顏
國＝國

大將軍高力士送
五聖寫真寺
內安
宣賜絹百疋
奉慶睿圖龍驤雖

置 絹 驤

五王親臨福宇建
立壇場法棟暫橈
而更崇道石時傾
而復正天寶祕令

建全建
壇全壇
場全場
橈全橈
傾全傾
正全正

金方貴緒物外高
僧共振玄綱俱維
絕紐　玄宗至
道皇帝令寧國等

綱 全綱
絕 全絕
國 全國

騰口於東周先天
下士大笑訕謗
於西鎬有若僧道
羅舍大德及烈並

笑全笑
若全若
舍全舍 舍全舍
德全德

鎮國大法主法流
十道國富元休寺
滿百城家穀景福
聖曆年釋子用壯

國國　國　國富　滿殼景　釋
　國　　國　全富　全滿全景　全釋
　　　　　　　　全殼

高宗大帝克
恭纘祖潤色真宗
而於諸州各置景
寺仍崇阿羅本爲

恭㝡恭
置㝡置景㝡景
本㝡本

光壁俗無盜人
有樂康法非景不
行主非德不立士
宇廣闊文物昌明

寢全寇
樂全樂 景全景
德全德
士土
物全物

寶之山西望仙境
花林東接長風發
水其土出火綄布
逐兔香萌月珠夜

兔魂
綄金綄
土金土

騰祥永輝法界紫
西域圖記及漢魏
史策大秦國南統
珊瑚之海北極衆

光景風東扇旋令
有司將帝寫真
轉摸寺天姿泛
彩英朗景門聖迹

景全景
辟全壁
泛全汎
彩全彩
景全景

即於京義寧坊造
大秦寺一所度僧
廿一人宗周德雲
青駕西昇巨唐道

京全京
度全度
雲全雲
駕全駕
昇全昇

無爲觀其元宗生
成立要詞無繁說
理有忘筌濟物利
人宜行天下所司

觀全觀
說全說
筌全筌

設教密濟群生大
秦國大德阿羅本
遠將經像來獻上
京詳其教旨玄妙

設密 設
密
群生大
國大德
德阿羅本
本
遠將
經將
經
來獻
來
京
旨玄
旨

知正真特令傳授貞觀十有二年秋七月詔曰道無常名聖無常體隨方

特 仝 特
觀 仝 觀
隨 仝 隨

長安帝使窜臣
房公玄齡揔仗西
郊賓迎入内翻經
書殿問道禁闥深

窜宰
揔揔
賓賓
迎迎
經經
殿殿

國有上德曰阿羅
本占青雲而載真
經望風律以馳艱
險貞觀九祀至於

國全國 德全德 本全本 馳全馳 艱全艱 於全於

道不大道聖符契
天下文明太
宗受皇帝光華啟
運明聖臨人大秦

洗心反素真常之道妙而難名切用

昭章強稱景教惟

道非聖不弘聖非

難 切 彰 稱 景
難 功 彰 稱 景

罄遺於戒齋以
識而盛戒以
為固七時禮靜慎
庇存二七禮讚
　　　百　大
　　　　一
　　　　薦

薦（全）薦　禮（全）禮　戒（全）戒　罄（全）罄

存鬚所以有外行
削頂所以無內情
不畜臧獲均貴賤
於人不聚貨財示

鬚鬚
臧全臧
獲全獲
賤全賤
聚全聚

潔虐白卬㭊李
融四照以合無物
擊木震仁惠芝音
東礼趣生榮之路

十字

融 仝 融
擊 仝 擊
惠 仝 惠
礼 仝 禮
趣 仝 趣

能事斯畢亭午昇
真經留廿七部張
元化以發靈開法
浴水風滌浮華而

能全能 昇全昇 留全留 發全發 開全關 滌全滌

懸景曰以破暗府
魔妄於是乎悉摧
椓慈航以登明宮
含靈於是乎既濟

景⦅全⦆景
悉⦅全⦆悉
航⦅全⦆航　明⦅全⦆明
舍⦅全⦆舍

言之新教陶良用
於正信制八境
度錬塵戒真啟三
常之門開生滅死

斯觀耀以來寶圓世四聖有說之舊法理家國於大猷設

來全來 圓全圓 說全說 舊全舊 國全國 設全設 淨全淨

尊弥施訶戩隱真
威同人出代神天
宣慶室女誕聖於
大秦景宿告祥波

弥 彌
戩 戩
隱 隱

誕 誕

景 景

役役茫然無得前
迫轉燒積昧之途
久迷休復於是
哉三一分身景

役_全役
燒_全燒
分_全分
景_全景

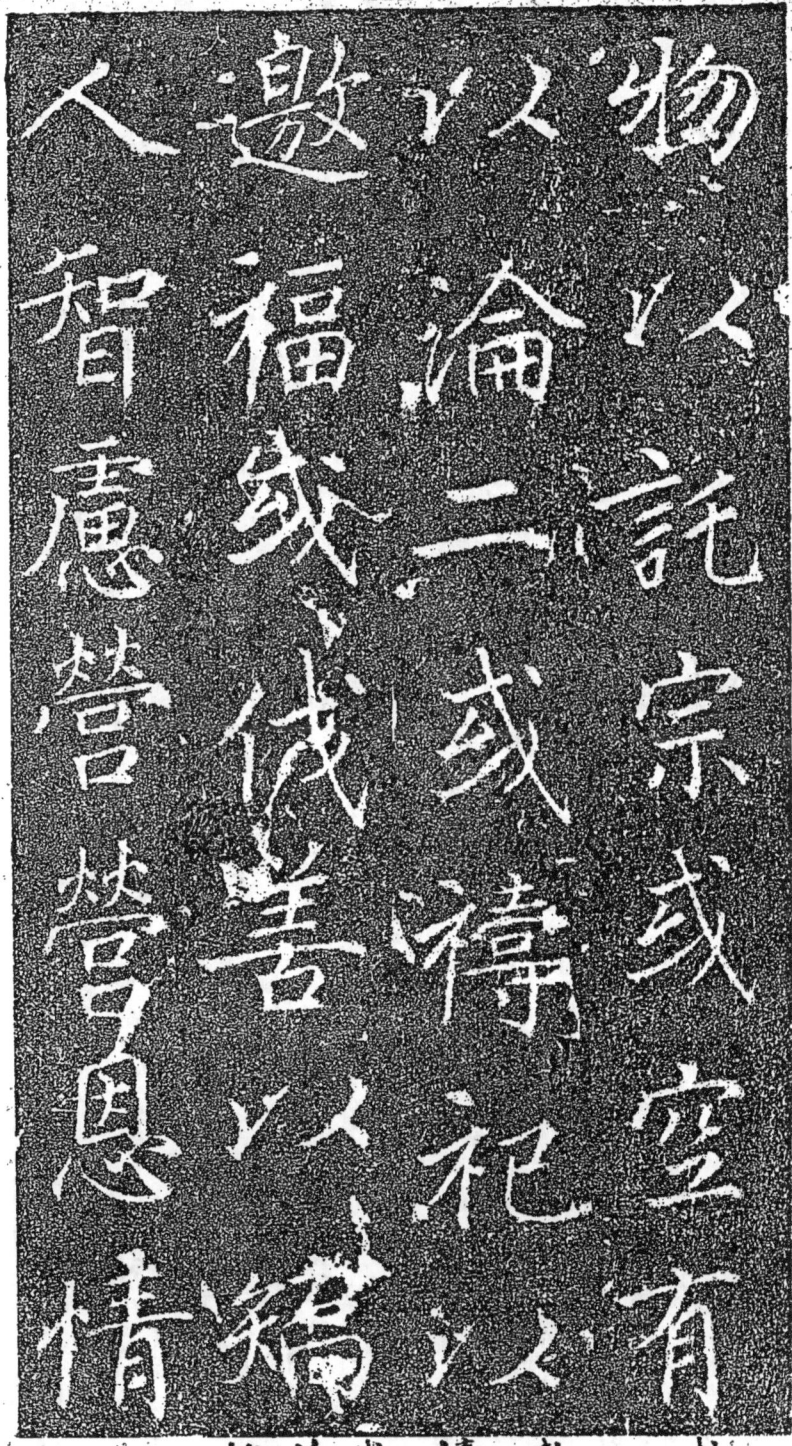

物以託宗或空有
以淪二或禱
邀以
福或俄善以祀
人智慮營營恩情

或_今或
或_今或
禱_今禱
或_今或
善_今善
鎬_今矯

之中隙冥同於彼
非之內是以三百
六十五種肩隨結
轍竟織法羅或指

隙 全隙
冥 全冥
肩 全肩
隨 全隨
轍 全轍
竟 全竟
或 全或
指 全指

虛而不媼素蕩之
心本無希嗜泊
娑彈施妄鈿手
精閒平大於純
飾

盈仝盈
蕩仝蕩
本仝本
希仝希
嗜仝嗜
純仝純

開日月運而晝夜作匠成万物然立初之別賜良和令鎮化海渾元之性

万(全)
萬

无无真主阿罗诃欤判十字以定之四方鼓定风而生二气暗空易而天地

欤定
欤
元

— XVI —

虛後而妙有惣
玄樞而造化妙衆
聖以元尊者其唯
我三一妙身

惣今摠
樞今樞
唯今唯

粵若常然真寂先
先而元元宵然靈

粵 全粵
若 全若

景教流行中國碑頌并序

大秦寺僧景淨述

INSCRIPTION

國

全國

— X —

景 景

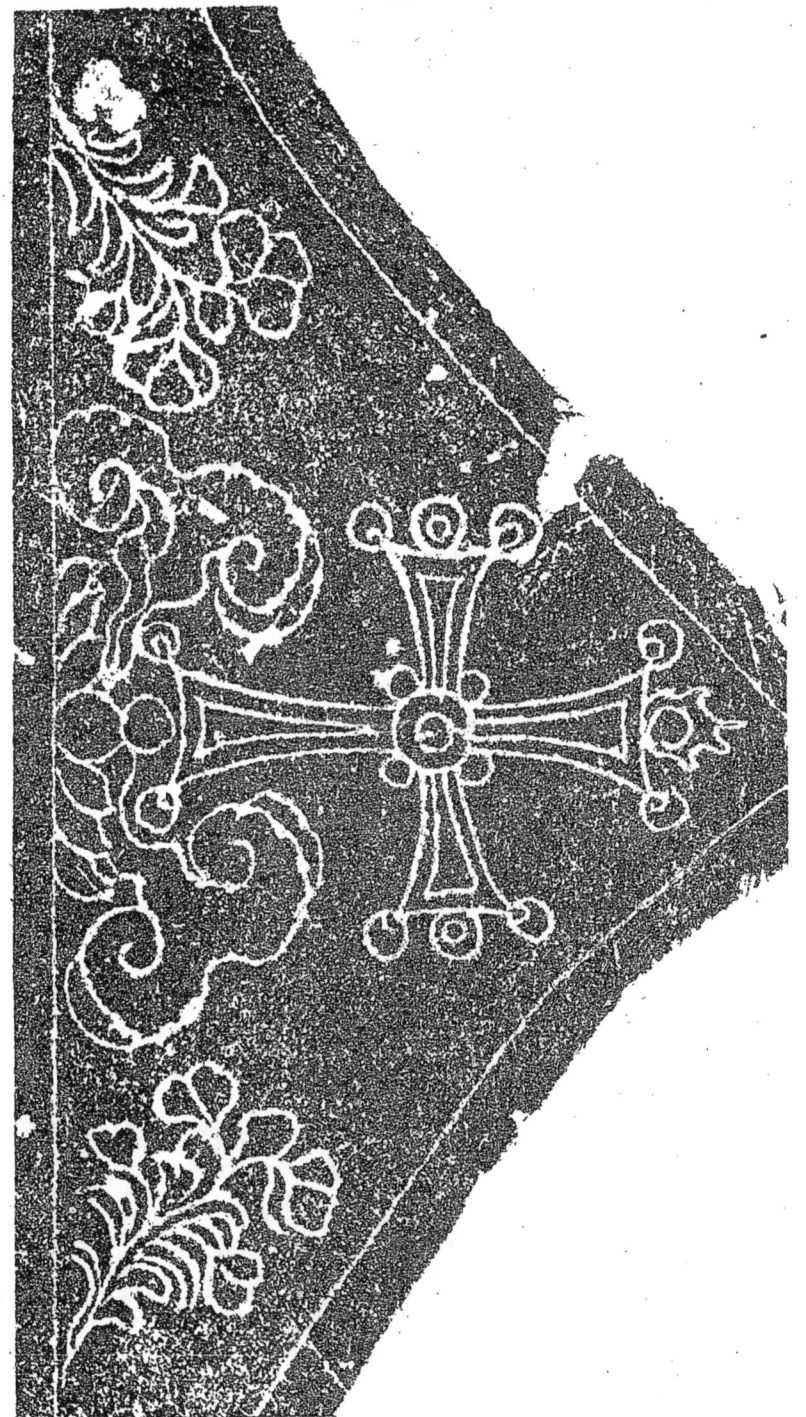

— III —

EN-TÊTE

DE

L'INSCRIPTION

INSCRIPTION

DE LA

STÈLE CHRÉTIENNE

DE

SI-NGAN FOU

(FAC-SIMILÉ)

VARIÉTÉS SINOLOGIQUES.

N° 1. L'ÎLE DE TSONG-MING, à *l'embouchure du Yang-tse-kiang*, par le P. Henri Havret, S. J. — 62 pages, 11 cartes, 7 gravures hors texte. 1892.

N° 2. LA PROVINCE DU NGAN-HOEI, par le même; — 130 pages avec 2 pl. et 2 cartes hors texte. 1893.

N° 3. CROIX ET SWASTIKA EN CHINE, par le P. Louis Gaillard, S. J. — 282 pages, avec une phototypie et plus de 200 figures. 1893.

N° 4. LE CANAL IMPÉRIAL, par le P. Dominique Gandar, S. J. — 75 pages, avec 19 cartes ou plans. 1894.

N° 5. PRATIQUE DES EXAMENS LITTÉRAIRES EN CHINE, par le P. Étienne Zi, S. J. — 278 pages, avec plusieurs planches, gravures, et deux plans hors texte. 1894.

N° 6. 朱熹 TCHOU HI, sa *doctrine, son influence*, par le P. Stanislas Le Gall, S. J. — 134 pages. 1894.

N° 7. LA STÈLE CHRÉTIENNE DE SI-NGAN-FOU, 1ère Partie *Fac-similé de l'inscription*, par le P. Henri Havret, S. J. — VI-5 pages de texte, CVII pages en photolithographie et une phototypie. 1895.

N° 8. ALLUSIONS LITTÉRAIRES, 1ère Série, par le P. Corentin Pétillon, S. J. — *(Sous presse.)*

DÉPÔT.

A *CHANG-HAI*, chez Kelly et Walsh.
A *PARIS*, chez Arthur Savaète.

QUELQUES AUTRES PUBLICATIONS.

CURSUS LITTERATURÆ SINICÆ, neo-missionariis accommodatus.., par le P. Angelo Zottoli, S. J. — Cinq vol. in-8°.

CURSUS LITTERATURÆ SINICÆ... traduction française du 1^{er} volume par le P. Charles de Bussy, S. J. — Même format.

LA BOUSSOLE DU LANGAGE MANDARIN, par le P. Henri Boucher, S. J. — 2 vol. in-8°. — Seconde édition, 1893.

A NOTICE OF THE CHINESE CALENDAR, and a Concordance with the European Calendar, by P. Hoang, priest of the Nan-king Mission. — Un vol. in-8° de 134 pages.

BULLETINS MENSUELS DES OBSERVATIONS magnétiques et météorologiques faites à l'observatoire de Zi-ka-wei. — Tomes I à XVIII. — 1874-1892.

LE MAGNÉTISME TERRESTRE à Zi-ka-wei, 1880, par le P. Marc Dechevrens, S. J. — In-4° de 53 pages avec 13 planches.

L'INCLINAISON DES VENTS SUR L'HORIZON, 3° note. Première année d'observations, 1886, par le P. Marc Dechevrens, S. J. — 35 pages in-4°, avec 7 planches.

TYPHONS de 1892, Juillet, Août, Septembre. — 90 pages in-8°, avec 15 planches, par le P. Stanislas Chevalier, S. J.

MÉMOIRES CONCERNANT L'HISTOIRE NATURELLE de l'Empire Chinois. Le Tome I. — Tome II. Troisième cahier, in-4°, pp. 117 à 168, avec 15 planches, 1894. — Quatrième cahier, in-4°, pp. 169 à 248, avec 12 planches, 1894. Par le P. Pierre Heude, S. J. — Le Tome I terminé comprend 226 pages de texte et 44 planches.

CARTE DE LA CHINE AU TEMPS DU *TCHOEN-TSIEOU* Chroniques de Confucius, 722-481 av. J.-C., par les PP. Ignace Lorando, et J.-B. P'e, S. J. Larg. 1m, haut. 0m,83.

CARTE GÉNÉRALE DE LA CHINE, 皇朝直省地輿全圖 par le P. Stan. Chevalier, S. J. Larg. 0m,67, haut. 0m,73, 1894.

S. M. S. Ist ANNUAL REPORT for the year 1892. — Nomenclature of clouds. — Fogs along the Northern coast of China. — 50 pages 8vo with 3 plates, by the Revd S. Chevalier, S. J.

S. M. S. IInd ANNUAL REPORT On the typhoons of the year 1893. — 97 pages 8vo with 18 plates, by the Revd S. Chevalier, S. J.

益聞錄 *I-WEN-LOU*. JOURNAL rédigé en chinois, paraissant deux fois par semaine, depuis le 16 Mars 1879.

www.ingramcontent.com/pod-product-compliance
Lightning Source LLC
Chambersburg PA
CBHW071552220526
45469CB00003B/995